古筝自学

一月通

张祎 编著

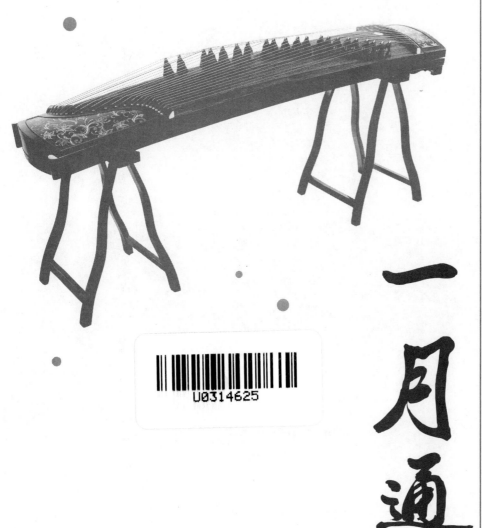

化学工业出版社

·北京·

图书在版编目(CIP)数据

古筝自学一月通 / 张祎编著. -- 北京 ： 化学工业
出版社，2024. 10. -- ISBN 978-7-122-46148-3

Ⅰ. J632.32

中国国家版本馆CIP数据核字第2024B0A497号

责任编辑：田欣炜　　　　　　　　封面设计：溢思视觉设计 / 程超
责任校对：边　涛　　　　　　　　装帧设计：盟诺文化

出版发行：化学工业出版社（北京市东城区青年湖南街13号　邮政编码100011）
印　　装：大厂回族自治县聚鑫印刷有限责任公司
889mm×1194mm　1/16　印张13$\frac{1}{2}$　字数200千字　2025年2月北京第1版第1次印刷

购书咨询：010-64518888　　　　　　　　售后服务：010-64518899
网　　址：http://www.cip.com.cn

定　　价：49.80元　　　　　　　　　　　　　　　　版权所有　违者必究

致音乐爱好者

　　音乐，是打开心灵之门的钥匙；音乐，也是照亮灵魂世界的一盏明灯。音乐，是一种无国界、跨语种甚至穿越空间的艺术形式。古往今来，无论是西方的交响乐还是我们中华民族的琴瑟丝竹，都深深地扎根在了无数人的生命轨迹中。她时而像个睿智的老者，帮你参悟纷扰的生命旅程；时而像个不谙世事的孩子，带给你单纯而天真的快乐；时而又像个美丽温柔的姑娘，轻声细语，勾起你心头的一切欢喜忧愁、五味杂陈……

　　现代生活五光十色、丰富多彩，情感的释放已经成了每个人的心理动机，他们或挥毫泼墨，或翩翩起舞，或纵情欢歌……而学会一门乐器相信会是很多人的梦想。对音乐爱好者而言，本系列教程将会是带你快步进入音乐殿堂的桥梁。

　　本系列教程选取了最具群众基础的乐器，按照乐器学习的规律，由浅入深，从简到难，上篇以天为基本单位，系统地介绍了乐理的基本知识、乐器的常用演奏技法等，并在每种技法后面，配有好听精短的练习曲，以巩固当天的学习成果，让你体会学习的成功感。同时，在下篇中还附有大量的经典名曲及流行歌曲，让本书不但成为你自学入门的好老师，也能作为曲集带你在音乐的优美意境中徜徉。

　　本分册是《古筝自学一月通》。古筝是中华民族古老的弹拨乐器之一，起源并流传于战国时期的秦国（今陕西省），又名"秦筝"，距今已有2500多年的历史。它不仅可以作为重奏、合奏乐器，还是民族乐器家族中具有代表性的独奏乐器。

　　古筝是一件极易上手的乐器，各年龄段的人都可以学习。本书专门针对零基础的业余爱好者设计而成，简化了入门的技巧，将每一个新技法都融入到小乐曲中，减少了学习中的枯燥，能够更好地保持学习者的兴趣，在短时间内就能让学习者了解古筝的特性、演奏技法，并且学会弹奏自己熟悉并喜爱的歌曲。本书可作为古筝入门的基础教程，既适合孩子，也适合成人，可以在学习的过程中让你欣赏到中国的传统音乐文化，促进国乐文化的普及与传承。

　　坚持与热爱，是学习任何一门技艺的唯一诀窍，音乐也不例外，希望大家能够在每天坚持的学习中体会到音乐的魅力，并分享给所有热爱音乐的人。

编著者

2024 年 11 月

目录 Contents

下篇　古筝曲精选

超热流行

经典老歌

准备篇

认识古筝

一、了解古筝

1. 古筝的历史和流派

古筝是中华民族古老的弹拨乐器之一，起源并流传于战国时期的秦国（今陕西省），又名"秦筝"，已有2500年以上的历史。随着历史的变迁，古筝自秦汉以来从中国西北地区逐渐流传到各地，并与当地的戏曲、说唱和民间音乐相融汇，形成了各种具有浓郁地方风格的流派，比如陕西筝派、山东筝派、客家筝派、河南筝派、潮州筝派、浙江筝派等。

2. 古筝的构造

古筝由筝首、岳山、琴弦、琴码（筝码或码子）、面板、琴架等部分构成，筝体一般摆放在琴架上。琴架分为连体式和分体式两种，分体式的更为常见。摆放时应注意琴架的高低之分和摆放位置，较高的架子放在筝首下方的卡槽里，较低的架子放在后岳山的下方（见图1～图3）。如果是1米或1.3米左右的小筝，较低的琴架则放在距离筝尾约20～30厘米处，可根据个人习惯进行左右微调。

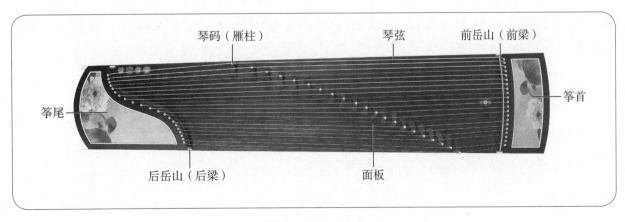

图1　古筝正面图

1

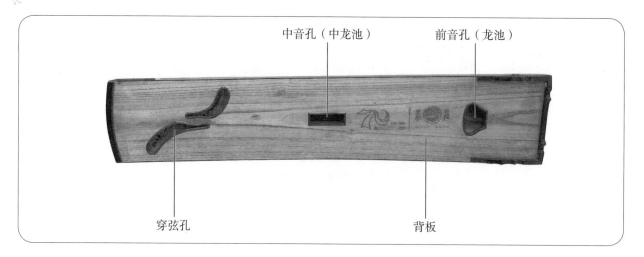

图2　古筝背面图

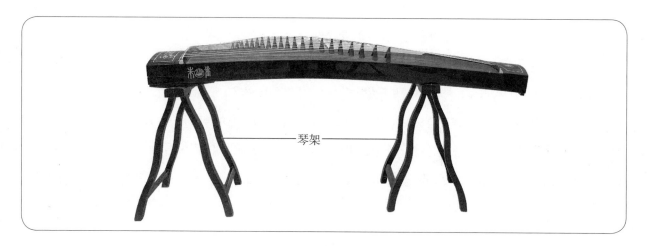

图3　古筝摆放图

3. 琴码的摆放

琴码的位置会影响古筝的音色，可根据古筝的大小（标准筝长为163cm，小型筝型号较多，有135cm、120cm、100cm、90cm等）和演奏者力度的大小调整琴码的位置。确定好几个关键琴码的位置后，其他琴码按照大小顺序，均匀摆放即可，注意从高音区（细弦）向低音区（粗弦）过渡时，琴码间的距离要逐渐拉大，初学者可参考以下几个重要琴码的摆放位置：

1号琴码的码顶距离前岳山约15cm；

8号琴码的码顶距离前岳山约33cm；

13号琴码的码顶距离前岳山约49cm；

21号琴码的码顶距离后岳山约40cm（注意是以后岳山为衡量标准）。

4. 定弦

古筝共有21根琴弦，其中有四根为绿色或红色，其余均为白色。最细的琴弦为1弦，

配1号筝码（码子）；以此类推，最粗的琴弦为21弦，配21号筝码。

刚开始学习古筝时多采用D调定弦，按照中国传统的五声音阶"宫商角徵羽"（也就是简谱上的"12356"）循环排列，没有4和7两个音，共分为五个音区。请使用调音器按照以下定弦表进行定弦（见图4）。

音名	简谱	弦序	
D	$\underset{..}{1}$	21	倍低音区
E	$\underset{..}{2}$	20	
#F	$\underset{..}{3}$	19	
A	$\underset{..}{5}$	18	
B	$\underset{..}{6}$	17	
d	$\underset{.}{1}$	16	低音区
e	$\underset{.}{2}$	15	
#f	$\underset{.}{3}$	14	
a	$\underset{.}{5}$	13	
b	$\underset{.}{6}$	12	
d¹	1	11	中音区
e¹	2	10	
#f¹	3	9	
a¹	5	8	
b¹	6	7	
d²	$\overset{.}{1}$	6	高音区
e²	$\overset{.}{2}$	5	
#f²	$\overset{.}{3}$	4	
a²	$\overset{.}{5}$	3	
b²	$\overset{.}{6}$	2	
d³	$\overset{..}{1}$	1	倍高音区

图4　古筝各琴弦音高（D调）

5. 调音方法

调音器有很多类型，有些调音器上有"古筝专用"的调音模式和"十二平均律"的调音模式，要确认频率为440Hz或442Hz，再根据调音器的反馈来调整琴弦音高。

调音有两种方式。一是使用扳手，如调音器显示"偏低"，就用扳手将琴轴往顺时针方向（向前）拧紧一些；如显示"偏高"，则向逆时针方向（向后）放松一些，直至调音器显示调准为止。二是移动琴码，若调音器显示"偏低"，则将琴码向前岳山移动一点；如显示"偏高"，则向后岳山移动。音高差距较大时尽量使用扳手调音，让琴码保持整齐美观。

二、古筝演奏基础

1. 坐姿

坐时要保持上身端正，右肩和前岳山对齐；腰部要与古筝面板齐平，因此需注意椅子的高度；身体离筝大约一拳到两拳的距离，臀部坐在凳子的三分之一或二分之一处，双腿于筝下自然分开，双足左前右后，双肩、手臂松弛，肘腕自然弯曲，头部略微俯视（见图5）。

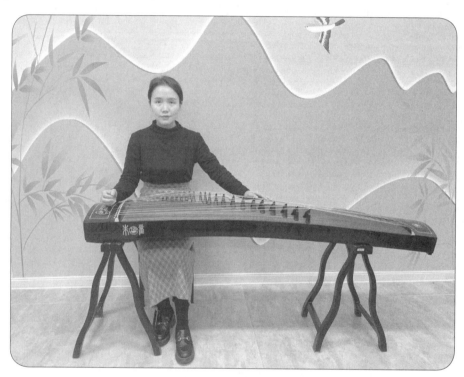

图5 坐姿

2. 戴义甲

古筝的义甲（假指甲）有很多种材质，义甲不宜过厚，也不宜过薄，有无弧面均可，但如有弧面则要注意用弧面来演奏。义甲的大小长短要适宜，佩戴时要超出指尖1至2毫米，最好有专业人士帮助挑选。

胶布长度以缠手指三圈左右为宜，粘胶布时应留出义甲底部约两三毫米的位置，将义甲贴在指肚的正中间，避免胶布缠住第一关节处，影响手指的灵活度，缠时要注意留出半个指甲盖。

左右手除小指外，其他手指都需戴义甲，即两片弯甲和六片直甲。除大指外，其他义甲指尖和手指尖方向相同。右手大指义甲指尖应向左倾斜45度角，左手则相反，因此粘胶布时大指义甲也需要倾斜一点。

佩戴义甲的效果见图6、图7。

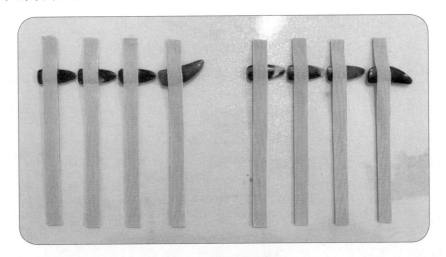

图6 义甲粘胶布图示

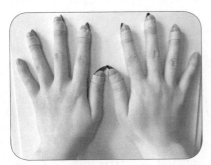

图7 佩戴义甲多角度图示

3. 手型

弹奏时要注意手背放平，手指自然弯曲呈半握拳状，微微分开，不能紧张地并拢在一起，虎口放松打开（见图8）。

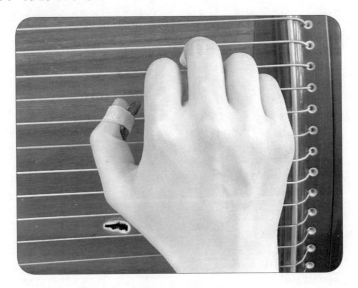

图8 弹奏手型

4. 弹奏方式

古筝的弹奏方法可以分为"夹弹法"和"提弹法"两种。

（1）夹弹法：拨弦时大关节（掌关节）运动，指尖不弯曲，向斜下方压奏，由此也称压弹法，通常需要无名指扎桩支撑弹奏，拨弦后指尖停留在下一根琴弦上。夹弹法是初学时的基础弹法，也是传统筝曲的重要技法，它有利于手型的保持和放松，弹奏出的音色厚重饱满。

（2）提弹法：拨弦时小关节（指关节）运动，指尖向掌心方向提起弹奏，也就是向斜上方发力。拨弦后手指迅速放松，不需要其他手指作为支撑，弹奏后指尖不触及其他琴弦。它是快速练习的重要方法，弹奏时更加灵活轻快，音色清脆圆润。

5. 触弦方式

按照触弦方式可将古筝演奏分为贴弦弹奏和离弦弹奏两大类，根据不同的弹奏情况又可具体分为以下几种。

（1）双贴：拨弦前后手指都贴弦，多用于"夹弹法"。

（2）双离：拨弦前后手指都不贴弦，多用于"提弹法"和乐曲中快板的演奏。

（3）离后贴：拨弦前不触弦，拨弦后贴在下一根琴弦上，多用于连弹的第一个音或者夹弹时的强音演奏。

（4）贴后离：拨弦前先贴在琴弦上，拨弦后离开琴弦，多用于乐曲中慢板的演奏和琶音。

6. 发力方式

弹奏的动作需要身体多个部位协同发力运动，发力部位不同，则演奏出的音色、音量也会不同。例如指关节主动发力时音色清脆、颗粒性强；掌关节主动发力时音色饱满、扎实；手腕主动发力时音色圆润、柔和；手臂主动发力时音色浑厚、悠远。当然，这些音色还和弹奏的力度、发力速度以及触弦方式都有很大的关系。

认识简谱

一、音符

　　乐谱中用来表示音的高低、长短变化的音乐符号就是音符。简谱中的音符用七个阿拉伯数字表示，即1、2、3、4、5、6、7，这七个音符就是简谱中的基本音符。

　　像每个人有自己的名字一样，这七个基本音符也有自己的名字，即"音名"，分别读作C、D、E、F、G、A、B。为了方便人们唱谱，这几个音有对应的"唱名"，分别唱作do、re、mi、fa、sol、la、si（见图9）。

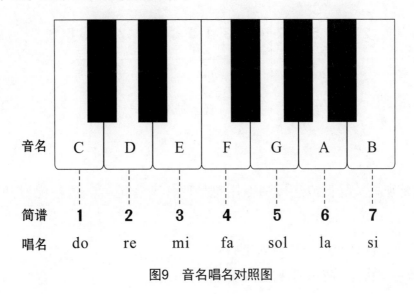

图9　音名唱名对照图

1. 音的高低与分组

　　七个基本音符的高低我们可以简单地从它们的阿拉伯数字标记中看出，数字越大音就越高，数字越小音就越低，把它们按照从低到高（上行）或从高到低（下行）的顺序排列在一起，就形成了音阶。

　　音阶中相邻的音之间的距离并不相等，其中3与4、7与i之间为半音关系，其余均为全音关系，一个全音的距离等于两个半音（见图10）。

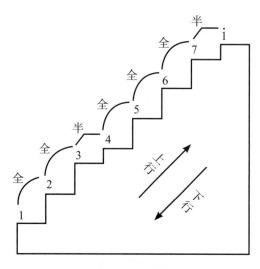

图10 音的高低

如果在基本音符的上方加上一个小黑点，表示将它升高八度，也就是高音；如果在音符下方加一个小黑点，表示将它降低一个八度，也就是低音。如果要更高或更低，就要加两个点，表示升高或降低两个八度，变成倍高音或倍低音（见图11）。

1 2 3 4 5 6 7	1 2 3 4 5 6 7	1 2 3 4 5 6 7	i 2 3 4 5 6 7	i 2 3 4 5 6 7
倍低音	低音	中音	高音	倍高音

图11 音区划分

2. 变音记号

将基本音级升高、降低或还原的专用符号叫作变音记号。这种记号共有五种，标记在音符左边。五种变音记号如下：

① "♯"升号：将它后面的音升高半音；

② "♭"降号：将它后面的音降低半音；

③ "×"重升号：将它后面的音升高两个半音，即一个全音；

④ "♭♭"重降号：将它后面的音降低两个半音，即一个全音；

⑤ "♮"还原号：用来表示在它后面的那个音不管前面是升高还是降低都要恢复原来的音高。

这些记号又称为临时记号，它们只在一小节内作用于同一音符。

例如：

1= G 4/4

3 — 4 ♯4 | 5 ♯5 6 ×6 | i ♭7 6 ♭6 | 5 ♯4 5 4 5 3. ‖

3. 音符的时值

音符的时间长度称为时值，其单位为"拍"，拍数越多音就越长。按照音符时值的长短划分，可以分为全音符、二分音符、四分音符、八分音符、十六分音符、三十二分音符和附点音符等。可以用来改变音符时值的标记主要有三种：

（1）增时线

在基本音符右侧加记一条短横线，表示在基本音符的基础上增加一拍的时值。这类加记在音符右侧、使音符时值变长的短横线，叫作增时线。增时线越多，音符的时值越长。

（2）减时线

在基本音符下方加记一条短横线，表示将基本音符的时值缩短一半。这类加记在音符下方、使音符时值缩短的短横线，叫作减时线。减时线越多，音符的时值越短。

具体的音符写法与其时值参见下表（以音符5为例）：

音符名称	简谱	写　　法	时值
全音符	**5 — — —**	在四分音符后面加3条增时线	4拍
二分音符	**5 —**	在四分音符后面加1条增时线	2拍
四分音符	**5**	基本音符，不加任何增减标记	1拍
八分音符	**5** (下加1线)	在四分音符下方加1条减时线	$\frac{1}{2}$拍
十六分音符	**5** (下加2线)	在四分音符下方加2条减时线	$\frac{1}{4}$拍
三十二分音符	**5** (下加3线)	在四分音符下方加3条减时线	$\frac{1}{8}$拍

（3）附点

在音符的右侧加记一个小圆点，表示增长前面音符一半的时值。这类加记在音符右侧、使音符时值变长的圆点叫作附点，加了附点的音符叫作附点音符。参见下表（以音符5为例）：

音符名称	简谱	时值计算方法	时值
附点四分音符	**5.**	**5**（1拍）+ **5**（$\frac{1}{2}$拍）	$1\frac{1}{2}$拍
附点八分音符	**5.** (下加1线)	**5**（$\frac{1}{2}$拍）+ **5**（$\frac{1}{4}$拍）	$\frac{3}{4}$拍
附点十六分音符	**5.** (下加2线)	**5**（$\frac{1}{4}$拍）+ **5**（$\frac{1}{8}$拍）	$\frac{3}{8}$拍

4.休止符

休止符就是用来表示音乐停顿的符号。简谱中的休止符用"0"表示。

休止符停顿时间的长短与音符的时值基本相同，只是不用增时线，而是用更多的0代替。每增加一个0，表示增加一个相当于四分休止符的停顿时间，0越多，停顿的时间越长。在休止符下方加记不同数目的减时线，停顿的时间按比例缩短。在休止符右侧加记附点，称为附点休止符，停顿时间与附点音符时值相同。具体参见下表：

名　　称	写　　法	相等时值的音符（以音符5为例）	停顿时值（以四分休止符为一拍）
全休止符	0　0　0　0	5 － － －	4拍
二分休止符	0　0	5 －	2拍
四分休止符	0	5	1拍
八分休止符	$\underline{0}$	$\underline{5}$	$\frac{1}{2}$拍
十六分休止符	$\underline{\underline{0}}$	$\underline{\underline{5}}$	$\frac{1}{4}$拍
三十二分休止符	$\underline{\underline{\underline{0}}}$	$\underline{\underline{\underline{5}}}$	$\frac{1}{8}$拍
附点二分休止符	0　0　0	5 － －	3拍
附点四分休止符	0 ·	5 ·	$1\frac{1}{2}$拍
附点八分休止符	$\underline{0}$ ·	$\underline{5}$ ·	$\frac{3}{4}$拍
附点十六分休止符	$\underline{\underline{0}}$ ·	$\underline{\underline{5}}$ ·	$\frac{3}{8}$拍

二、节奏

节奏是指不同长短音符的组合。在此处我们用"X"来表示四分音符，时值为一拍，读作"Da"，在实际应用时可替换为实际音符。掌握节奏是学会读简谱的关键，练习时可以用手一下一上划对勾的方式来打拍子，同时口念"Da"。

具有典型意义的节奏叫作节奏型。简谱中常用的节奏型有8种。

· 四分节奏

四分节奏一般在速度较快的舞曲、雄壮歌曲、民谣或抒情的 $\frac{3}{4}$ 拍歌曲中出现较多。

- **八分节奏**

八分节奏是一种平稳的节奏，将一拍平均地分为两份，给人以舒缓、平和的感觉。

- **十六分节奏**

十六分节奏是一种平稳的节奏，将一拍平均地分为四份，在慢板中很有歌唱性，在快板中较为急促、紧张。

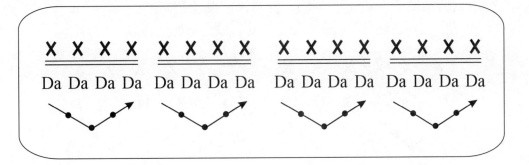

- **三连音节奏**

三连音是一种典型的节奏变化，乐曲进行时，突然的三连音会给人带来节奏"错位"、不稳定的感觉。

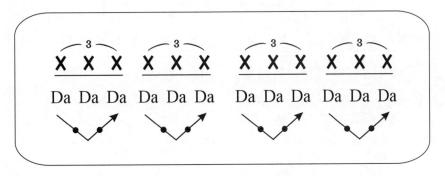

- **附点节奏**

附点节奏同样属于中性节奏型，一般与其他节奏结合使用。

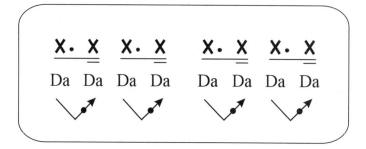

- **切分节奏**

切分节奏打破了平稳的节奏律动，使重音后移，给人一种不稳定感。

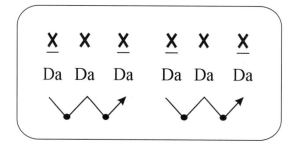

- **前八后十六节奏**

前八后十六节奏属于激进型节奏型，有明快的律动感。

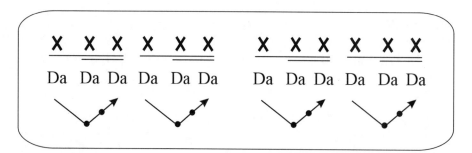

- **前十六后八节奏**

与前八后十六节奏具有相同的属性，多用于表现较为激烈的乐风。

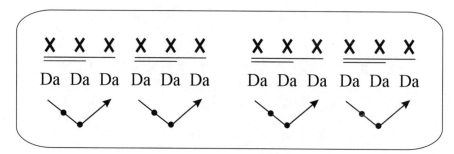

三、节拍

在乐曲中，强弱拍会有规律地重复出现，这种规律就称作节拍。我们将节拍用分数形式在乐谱开头标记出来，这些标记就叫作拍号。每一次强弱拍的循环在乐谱中会被记作一个小节。

下表中详细讲解了音乐中常用的几种节拍：

拍号	意　义	强弱规律	小节举例
$\frac{2}{4}$	以四分音符为一拍，每小节有两拍。	强　弱 ●　○	｜　1　2　｜
$\frac{3}{4}$	以四分音符为一拍，每小节有三拍。	强　弱　弱 ●　○　○	｜　1　5　3　｜
$\frac{4}{4}$	以四分音符为一拍，每小节有四拍。	强　弱　次强　弱 ●　○　◐　○	｜　1　5　3　2　｜
$\frac{3}{8}$	以八分音符为一拍，每小节有三拍。	强　弱　弱 ●　○　○	｜　1　5　3　｜
$\frac{6}{8}$	以八分音符为一拍，每小节有六拍。	强　弱　弱　次强　弱　弱 ●　○　○　◐　○　○	｜　5　5　5　5　3　4　｜

四、调与调号

1. 调

简单来说，"调"就是主音的音高位置。我们每个人都会碰到这样的情况，同样一首歌有时候唱得非常顺利，高音低音都十分自如，可有时候就不知道为什么，不是高音唱不上去，就是低音唱不出来，这就是"调"在从中作祟。如果起的调偏高了，高音就会唱不上去；起的调低了，低音就会唱不出来。

在音乐作品中，为了更好地表达作品的内容与情感，也为了与人声演唱、乐器演奏的音域相匹配，常会使用各种不同的调。例如我们日常所说的某首乐曲是A调，就是指这首歌是以钢琴上A的音高为1，其他组成音可由此推算得出。在古筝中最常使用的调是D调。

2. 调号

调号是用以确定乐曲高度的定音记号。在简谱中，调号是用以确定1（do）音的音高位置的符号，其形式为1=X。

不同的调要使用不同的调号标记。如当一首简谱歌曲为D调时，其调号就为1=D；一首简谱歌曲为E调时，其调号就为1=E；以此类推。调号一般写在简谱左上角。

五、演奏技法与乐谱常用符号

1. 演奏技法符号

<p align="center">右手符号说明</p>

符号	技法名称	动作说明	谱例
⌐ 或 ⌐	托	大指向外拨弦。	⌐5 或 5⌐
╲	抹	食指向内（身体方向）拨弦。	╲5
⌒	勾	中指向内（身体方向）拨弦。	⌒5
⌐ 或 ⌐	劈	大指向内（身体方向）拨弦。	⌐5 或 5⌐
╱	挑	食指向外拨弦。	╱5
⌣	剔	中指向外拨弦。	⌣5
⌐	双托	大指向外同时拨两根弦。	2/1
╲╲	双抹	食指向内同时拨两根弦。	2/1
⌐	双劈	大指向内同时拨两根弦。	2/1
╱╱	双挑	食指向外同时拨两根弦。	2/1
∧	打	无名指向内（身体方向）拨弦。	∧5
⌐	小撮	同时演奏大指"托"和食指"抹"。	5/3
⌐	大撮	同时演奏大指"托"和中指"勾"。	5/5·
╱╱╱	摇指	大指或食指连续地快速向里向外交替弹弦。	5╱ 即 55555555
---------	连续记号	表示某一指法连续演奏，如连托、连抹等。	5 3 2 1 6 5
✳	花指	即由高音至低音的连托，音的数量不定。	✳5 即 3216 5

符号	技法名称	动作说明	谱例
＞	刮奏	表示演奏出从一个音上行或下行到另一个音的音阶。	⁵﹨5 即 5̇ 3̇ 2̇ 1̇ 6 5 5 ／5̇ 即 5 6 1̇ 2̇ 3̇ 5̇
⌒⌐⌐	扫摇	中指扫弦（向里快速同时弹两根以上的弦）在八度音程内与大指摇指技法相结合。	⌒⌐⌐ 5̇ 5̇5̇5̇5̇ 即 6 5̇5̇5̇5̇
⋅⳽⋅	四指轮指	无名指、中指、食指、大指在一根弦上循环弹奏，成为长音。	5 即 55555555
⋰	三指轮指	中指、食指、大指在一根弦上循环弹奏，成为长音。	5 即 55555555

<div align="center">左手符号说明</div>

符号	技法名称	动作说明	谱例
﹨﹨﹨﹨ 右左右左	点奏	也叫轮抹，即左右手交替演奏抹。	﹨﹨﹨﹨ 3355
〜〜〜	颤音	左手在琴码左侧10～16厘米处上下轻轻颤动。	〜 5
↗	上滑音	右手拨弦后，左手在琴码左侧按压琴弦，将音高逐渐向上滑至所需音高。	1↗ 即 1 2
↘	下滑音	左手先将琴弦按压至所需音高，右手拨响琴弦后左手逐渐放松，下滑至原音高。	↘1 即 2 1
∫	上回滑音	即上下滑音的结合，先上滑后下滑。	∫1 即 1 2 1
∿	下回滑音	上下滑音的结合，先下滑后上滑。	∿6 即 6 5 6
○	泛音	在右手拨弦的同时，左手轻触琴弦的 $\frac{1}{2}$ 或 $\frac{1}{4}$ 处。	○ 5
㇆	肉指拨弦	用左手无名指或小指肉指往里拨弦。	㇆ 5
③	固定按音	表示用左手将上方圆圈内标注音的琴弦下按至下方音符的音高后，右手再拨弦发音。	③ 5
大	大指按弦	用左手大指在琴码左侧按弦。	大 7
㇉	扫弦	一指或多指同时向外弹奏多弦。	㇉ 5

2. 乐谱常用记号

记号	意义	记号	意义
ppp	最弱	◁	渐强
pp	很弱	*rit.*	渐慢
p	弱	>	重音记号
mp	中弱	⌢	自由延长
mf	中强	⁒	内容与前小节相同
f	强	‖: :‖	反复记号
ff	很强	*D.S.*	表示从 𝄋 处反复
fff	最强	*D.C.*	从头反复
sf	突强	*Fine.*	终止（结束）
dim.	渐弱	⊕	反复省略记号
▷	渐弱		

上 篇
古筝演奏教程

第一天

抹 的 训 练

一、认弦练习

在"准备篇"的内容当中，我们已经讲过古筝在弹奏D调乐曲时每根琴弦的定弦高度，我们在正式开始演奏之前再来熟悉一下（见图12）。

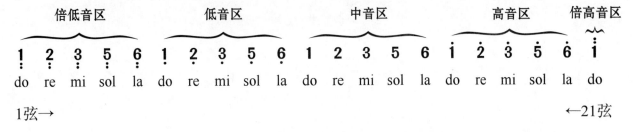

图12 古筝D调定弦

二、抹的弹奏方法

抹是用食指向身体方向拨弦的一种指法，其符号为"＼"。

在弹奏抹时，要注意以下几点要领：

第一，指尖要向掌心自然包合，保持手臂下垂时手的放松状态，呈半握拳手型，小关节、中关节、掌关节不能凹陷，都要微微凸起（见图13）；

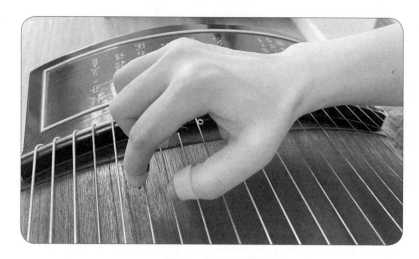

图13　抹的手型

第二，注意义甲的指尖要与琴弦形成平面接触，不要用义甲的根部和侧面触弦，甲片入弦过深或用侧面触弦会影响音色，产生杂音；

第三，注意要用小关节运动，不要借助手腕和手臂的力量，手掌要稳定，尽量不要跳跃；

第四，在弹奏高音、中音位置时，距岳山约3～5厘米，随着音高的逐渐走低，弹奏的位置也要渐渐向左偏移。

三、音阶练习——抹

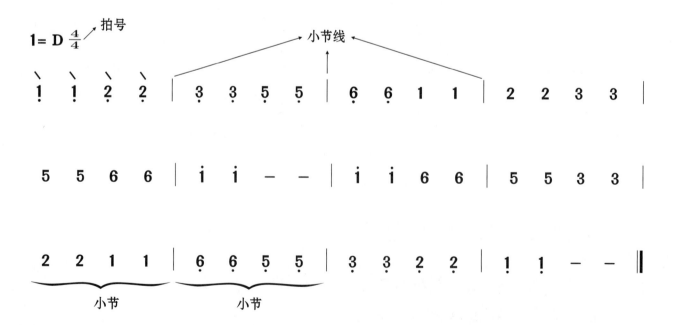

四、学弹小乐曲

玛丽有只小羊羔

美国儿歌

1= D $\frac{4}{4}$

＼3 ＼2 ＼1 ＼2 | ＼3 3 ＼3 － | 2 2 2 － | 3 5 5 － |

＼3 ＼2 ＼1 ＼2 | ＼3 3 ＼3 ＼1 | 2 2 3 2 | 1 － － － |

＼$\dot{3}$ ＼$\dot{2}$ ＼$\dot{1}$ ＼$\dot{2}$ | ＼$\dot{3}$ $\dot{3}$ ＼$\dot{3}$ － | $\dot{2}$ $\dot{2}$ $\dot{2}$ － | $\dot{3}$ $\dot{5}$ $\dot{5}$ － |

＼$\dot{3}$ ＼$\dot{2}$ ＼$\dot{1}$ ＼$\dot{2}$ | ＼$\dot{3}$ $\dot{3}$ ＼$\dot{3}$ ＼$\dot{1}$ | $\dot{2}$ $\dot{2}$ $\dot{3}$ $\dot{2}$ | $\dot{1}$ － － － ‖

托 的 训 练

一、托的弹奏方法

托是用大指向掌心方向拨弦的一种指法，其指法符号为"⌐"或"⌐"。

在弹奏托时，要注意以下几点要领：

第一，手型要自然松弛，大指稍稍直立，虎口撑住，各关节不要凹陷（见图14）；

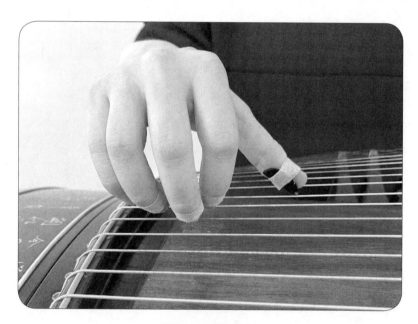

图14　托的手型

第二，注意义甲的指尖与琴弦要形成平面接触，不要用义甲的根部和侧面触弦，甲片入弦过深或用侧面触弦会影响音色；

第三，夹弹时要用掌关节运动，无名指可支撑在大指向上数的第四或第五根琴弦上（扎桩），大指发力后手指停留在前方琴弦上，在弹奏中注意要随着音位的变化而移动桩子（无名指）；

第四，提弹时要求小关节运动，大指掌关节不要凹陷，虎口撑圆呈"C"状，弹后停在食指外侧，不要借助手腕和手臂的力量，手掌要保持稳定，尽量不要跳跃。

二、音阶练习——托

练习1

1= D 4/4

⌐ ⌐ ⌐ ⌐
!̣ !̣ 2̣ 2̣ | 3̣ 3̣ 5̣ 5̣ | 6̣ 6̣ 1 1 | 2 2 3 3 |

5 5 6 6 | i i — — | i̇ i̇ 6 6 | 5 5 3 3 |

2 2 1 1 | 6̣ 6̣ 5̣ 5̣ | 3̣ 3̣ 2̣ 2̣ | !̣ !̣ — — ‖

练习2

1= D 4/4

⌐ ⌐ ⌐ ⌐
i̇ 6 5 3 | 2̇ i̇ — — | i 6 5 3 | 2 1 — — |

1 6̣ 5̣ 3̣ | 2̣ !̣ — — | !̣ 3̣ 2̣ 5̣ | 3̣ 6̣ — — |

5̣ 1 6̣ 2 | 1 3 — — | 2 5 3 6 | 5 i — — |

6 2̇ i̇ 3̇ | 2̇ 5̇ — — | 3̇ 6̇ 5̇ i̇ | i̇ — — — ‖

三、学弹小乐曲

<div align="center">

三只熊

</div>

1= D 4/4

<div align="right">韩国儿歌</div>

```
└   └   └          └   └   └   └
1   1   1   -  | 3   5   3   1 | 5 5  3  5 5  3 | 1   1   1   -  |

5   5   3   1  | 5   5   5   - | 5   5   3   1 | 5   5   5   -  |

5   5   3   1  | 5 5  5 6  5   - | i   5   i   5 | 3   2   1   -  ‖
```

勾 的 训 练

一、勾的弹奏方法

勾是用中指向身体方向拨弦的一种指法，其指法符号为"⌒"。

在弹奏勾时，要注意以下几点：

第一，手型自然松弛，各关节不要凹陷，大臂和肩膀放松，手型见图15；

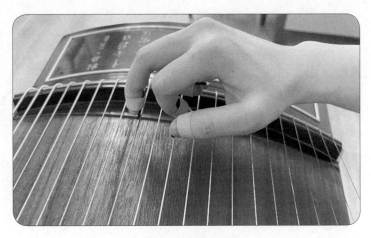

图15 勾的手型

第二，注意义甲的指尖与琴弦要形成平面接触，不要用义甲的根部和侧面触弦，甲片入弦过深或用侧面触弦会影响音色，产生杂音；

第三，夹弹时要用掌关节运动，无名指可支撑在岳山边（扎桩），中指发力后手指要停留在后方琴弦上，注意在弹奏中要随着音位的变化而移动桩子（无名指）；

第四，提弹时要用小关节运动，不要借助手腕和手臂的力量，手掌要稳定，尽量不要跳跃。指尖向掌心自然包合，要保持手臂下垂时手的放松状态，呈半握拳手型，小关节、中关节、掌关节不能凹陷，都要微微凸起。

二、音阶练习——勾

练习1

1= D $\frac{4}{4}$

$$\overset{\frown}{\underset{.}{1}}\ \overset{\frown}{\underset{.}{1}}\ \overset{\frown}{\underset{.}{2}}\ \overset{\frown}{\underset{.}{2}}\ |\ \underset{.}{3}\ \underset{.}{3}\ \underset{.}{5}\ \underset{.}{5}\ |\ \underset{.}{6}\ \underset{.}{6}\ 1\ 1\ |\ 2\ 2\ 3\ 3\ |$$

$$5\ 5\ 6\ 6\ |\ \dot{1}\ \dot{1}\ -\ -\ |\ \dot{1}\ \dot{1}\ 6\ 6\ |\ 5\ 5\ 3\ 3\ |$$

$$2\ 2\ 1\ 1\ |\ \underset{.}{6}\ \underset{.}{6}\ \underset{.}{5}\ \underset{.}{5}\ |\ \underset{.}{3}\ \underset{.}{3}\ \underset{.}{2}\ \underset{.}{2}\ |\ \underset{.}{1}\ \underset{.}{1}\ -\ -\ \|$$

练习2

1= D $\frac{4}{4}$

$$\overset{\frown}{\underset{.}{1}}\ \overset{\frown}{\underset{.}{3}}\ \overset{\frown}{\underset{.}{2}}\ \overset{\frown}{\underset{.}{5}}\ |\ \overset{\frown}{\underset{.}{3}}\ \overset{\frown}{\underset{.}{6}}\ -\ -\ |\ \underset{.}{1}\ \underset{.}{3}\ \underset{.}{2}\ \underset{.}{5}\ |\ \underset{.}{3}\ \underset{.}{6}\ -\ -\ |\ 1\ 3\ 2\ 5\ |$$

$$3\ 6\ -\ -\ |\ \dot{1}\ \dot{3}\ \dot{2}\ 5\ |\ \dot{3}\ \dot{6}\ -\ -\ |\ \dot{1}\ \dot{1}\ 5\ 5\ |\ \underset{.}{6}\ \underset{.}{6}\ \underset{.}{3}\ \underset{.}{3}\ |$$

$$\dot{5}\ \dot{5}\ \dot{2}\ \dot{2}\ |\ \dot{3}\ \dot{3}\ \dot{1}\ \dot{1}\ |\ \dot{2}\ \dot{2}\ 6\ 6\ |\ \dot{1}\ \dot{1}\ 5\ 5\ |$$

$$6\ 6\ 3\ 3\ |\ 5\ 5\ 2\ 2\ |\ 3\ 3\ 1\ 1\ |\ 2\ 2\ \underset{.}{6}\ \underset{.}{6}\ |$$

$$1\ 1\ \underset{.}{5}\ \underset{.}{5}\ |\ \underset{.}{6}\ \underset{.}{6}\ \underset{.}{3}\ \underset{.}{3}\ |\ \underset{.}{5}\ \underset{.}{5}\ \underset{.}{2}\ \underset{.}{2}\ |\ \underset{.}{3}\ \underset{.}{3}\ \underset{.}{1}\ \underset{.}{1}\ |$$

$$\underset{.}{2}\ \underset{.}{2}\ \underset{.}{6}\ \underset{.}{6}\ |\ \underset{.}{1}\ \underset{.}{1}\ \underset{.}{5}\ \underset{.}{5}\ |\ \underset{.}{6}\ \underset{.}{6}\ \underset{.}{3}\ \underset{.}{3}\ |\ \underset{.}{5}\ \underset{.}{5}\ \underset{.}{2}\ \underset{.}{2}\ |\ \underset{.}{1}\ -\ -\ -\ \|$$

三、学弹小乐曲

上学歌

1= D 2/4

北京市音乐教研组 曲

$$\widehat{1\ 2}\ \widehat{3\ 1}\ |\ 5\ -\ |\ \underline{6\ 6}\ \underline{\dot{1}\ 6}\ |\ 5\ -\ |\ \underline{6\ 6}\ \dot{1}\ |\ \underline{5\ 6}\ 3\ |$$

$$\underline{6\ 5}\ \underline{3\ 5}\ |\ \underline{3\ 1}\ \underline{2\ 3}\ |\ 1\ -\ |\ \underline{1\ 2}\ \underline{3\ 1}\ |\ 5\ -\ |\ \underline{6\ 6}\ \underline{\dot{1}\ 6}\ |$$

$$5\ -\ |\ \underline{6\ 6}\ \dot{1}\ |\ \underline{5\ 6}\ 3\ |\ \underline{6\ 5}\ \underline{3\ 5}\ |\ \underline{3\ 1}\ \underline{2\ 3}\ |\ 1\ -\ \|$$

勾托组合（大勾搭）训练

一、勾托组合的弹奏方法

勾托组合是用中指与大指交替弹奏的一种运指方法，也就是通常说的"大勾搭"，在弹奏时要注意以下几点要领：

第一，中指与大指不要处于一条线上，大指在侧斜方；

第二，夹弹时中关节、小关节撑住，掌关节发力运动，要注意避免折指，大指虎口撑开，内侧肌肉自然打开，重心沉在指尖上，拨弦时迅速发力，拨完后迅速放松；

第三，提弹时中指和大指均用小关节运动，指尖向掌心自然包圆，掌关节不要凹陷，保持半握拳手型，手掌要稳定，尽量不要跳跃。

二、勾托练习

1= D 4/4

（曲谱）

三、学弹小乐曲

送别

1= D 4/4

[美]奥德威 曲

5 3 1 i | 6 i 5 5 | 5 1 3 1 | 2 2 2 2 |

5 3 1 i | 6 i 5 5 | 5 2 3 2 | 1 1 1 1 |

5 5 3 3 1 i | 6 6 1 i 5 5 | 5 5 2 2 3 3 1 1 | 2 2 2 2 |

5 5 3 3 1 i | 6 6 1 i 5 5 | 5 5 2 2 3 3 2 2 | 1 - 1 - ‖

敖包相会

1= D 2/4

通 福 改编

6 6 i | 1 6 5 3 3 | 3 5 6 | 5 6 1 i | 6 6 | 6 6 i | 1 6 5 3 3 |

3 5 6 | 5 i 6 5 | 3 3 | 3 3 5 6 i | 3 3 2 1 6 | 2 2 2 1 | 2 2 3 6 5 |

3 3 | 3 3 5 6 i | 3 3 2 1 6 | 2 2 5 3 3 | 1 1 6 2 1 | 6 6 ‖

抹托组合（小勾搭）训练

一、抹托组合的弹奏方法

抹托组合是用食指与大指交替弹奏的一种运指方法，也就是通常说的"小勾搭"，在弹奏时要注意以下几点要领：

第一，弹奏时食指与大指不要处于一条线上，以免相互妨碍，食指在右，大指在左；

第二，夹弹时注意食指要使用提弹法，大指则使用夹弹法，拨完弦后要自然放松；

第三，提弹时食指和大指均用小关节运动，指尖向掌心自然包圆，手掌要稳定，尽量不要跳跃。

二、抹托练习

1= D 4/4

```
1 5 1 5  6 3 6 3 │ 5 2 5 2  3 1 3 1 │ 2 6 2 6  1 5 1 5 │

6 3 6 3  5 2 5 2 │ 3 1 3 1  2 6 2 6 │ 5 1 5 1  6 2 6 2 │ 1 3 1 3  2 5 2 5 │

3 6 3 6  5 1 5 1 │ 6 2 6 2  1 3 1 3 │ 2 5 2 5  3 6 3 6 │ 5 1 5 1  1 — ‖
```

三、学弹小乐曲

小螺号

付 林 曲
张 祎 改编

1 = D 2/4

```
6̣ 3 3 | 6̣ 3 3 | 6̣ 3 5 3 2 | 3 - | 6̣ 2 2 | 6̣ 2 2 | 6̣ 2 2 1 6̣ | 1 - |

6̣ 3 3 | 6̣ 3 3 | 6̣ 5 5 3 | 6 6 5 3 | 6̣ 2 2 | 6̣ 2 2 | 3 2 3 2 1 6̣ | 1 - |

6 3̇ 3̇ | 6 3̇ 3̇ | 6 3̇ 5̇ 3̇ 2̇ | 3̇ - | 6 2̇ 2̇ | 6 2̇ 2̇ | 6 2̇ 2̇ 1̇ 6 | 1̇ - |

6 3̇ 3̇ | 6 3̇ 3̇ | 6 5̇ 5̇ 3̇ | 6 6 5̇ 3̇ | 6 2̇ 2̇ | 6 2̇ 2̇ | 3̇ 2̇ 3̇ 2̇ 1̇ 6 | 1̇ - |
```

茉莉花

江苏民歌

1 = D 4/4

```
3 3 5 6 i i 6 | 5 5 6 5 - | 3 3 5 6 i i 6 | 5 5 6 5 - |

5 5 5 5 3 5 | 6 6 5 5 - | 3 2 3 5 3 2 | 1 1 2 1 - | 3 2 1 3 2 2 3 |

5 6 i 5 - | 2 3 5 2 3 1 6̣ | 5̣ - 6̣ 1 | 2. 3 1 2 1 6̣ | 5̣ - - - |
```

勾抹托组合训练

一、勾抹托组合的弹奏方法

在勾、抹、托三种指法都掌握之后，就可以将"勾托"与"抹托"组合起来练习了，这种指法组合也被称作"四点"。这项练习可以帮助我们锻炼手指的灵活性、力量以及速度，在练习中需要注意以下要领：

第一，手型要自然放松，肩、臂、手腕也要放松；

第二，三根手指的力量要均衡，通常食指的力量较弱，因此要有意识地加强食指的弹奏力度；

第三，手掌支撑好，弹奏时手不要上下跳动，手腕不要向右侧翻转。

二、勾抹托练习

1= D 4/4

| ⌒ ⌐ ⌐ ⌐ ⌒ ⌐ ⌐ ⌐ | ⌒ ⌐ ⌐ ⌐ ⌒ ⌐ ⌐ ⌐ | | |
| 5 5 2 5 5 5 2 5 | 6 6 3 6 6 6 3 6 | 1 1 5 1 1 1 5 1 | 2 2 6 2 2 2 6 2 |

| ⌒ ⌐ ⌐ ⌐ ⌒ ⌐ ⌐ ⌐ | | | |
| 3 3 1 3 3 3 1 3 | 5 5 2 5 5 5 2 5 | 6 6 3 6 6 6 3 6 | i i 5 i i i 5 i |

| 1 1 5 1 1 1 5 1 | 6 6 3 6 6 6 3 6 | 5 5 2 5 5 5 2 5 | 3 3 1 3 3 3 1 3 |

| 2 2 6 2 2 2 6 2 | 1 1 5 1 1 1 5 1 | 6 6 3 6 6 6 3 6 | 5 5 2 5 5 5 — |

三、学弹小乐曲

年轻的朋友来相会

1= D $\frac{3}{4}$ $\frac{2}{4}$ $\frac{4}{4}$

谷建芬 曲

春江花月夜

1= D $\frac{2}{4}$

中国古曲

★ 知识拓展 ★

上曲中的"⌒"为连音线。连音线分为两种，即延音线和圆滑线。其中延音线连接的是两个音高相同的音符，表示演奏时将其时值相加，即只演奏第一个音，不演奏第二个音，其时值为这两个音的总和。如上曲中第一个延音线下的"2"音只用演奏一次，时值为三拍；第二个延音线下的"2"则要演奏四拍，同样只演奏一次。而圆滑线是用于两个或两个以上不同音高的音符上，表示演奏要连贯圆滑，不能有间断。

点音与颤音训练

一、点音训练

1. 点音的弹奏方法

点音的具体演奏方法是在右手弹的同时或者弹完后，左手指尖快速按压琴弦后放松回到原音，指法符号为"↓"。

点音时注意左手食指、中指、无名指要自然弯曲并拢，手呈半握拳状（见图16），大臂自然下垂，用指尖在琴码左侧约15～20厘米处的同一琴弦上快速按压，犹如蜻蜓点水，富有弹性。

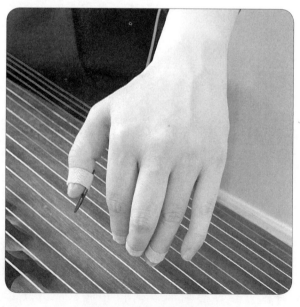

图16　点音时的手型

2. 点音练习

$1=D$ $\frac{4}{4}$

二、颤音训练

1. 颤音的弹奏方法

颤音是左手重要的演奏技法，其指法符号为"⌇"。右手拨响琴弦后，左手指尖在同一根琴弦上快速连续地按压，使琴弦均匀、连续、轻微的上下波动，起到延长余音、美化音色的作用。颤音与点音的演奏方法相同，其区别为点音只用左手按压一次琴弦，而颤音需按压数次。

颤音时切记要右手先弹，左手再颤，即"先声后韵"。注意颤音不能忽快忽慢、忽深忽浅，每次颤完应回到原音起点再做颤动，不可将原音升高，破坏旋律音的音准。

颤音的种类较多，虽然有时谱面只有一种标记，但却有着不同的地方音乐风格特点和个人音乐风格特点，这和古筝的各个流派以及演奏者的技巧、气质、音乐素养等方面有关系。其大概可以分为以下几类：

（1）平颤音，也叫"吟弦"，颤动幅度较小，是最为常用且平和的装饰性颤音，和揉弦类似，慢速的揉弦多使用手臂的力量，快速的揉弦多以手腕为主。

（2）小颤音，颤动频率较快，手臂的肌肉较紧张地抖动，和快揉弦或平颤音所产生的轻松音响效果不同，有凄切的韵味。

（3）大颤音，也叫重颤音，幅度和力度比小颤音更大，更有紧张感，多用于感情比较强烈的旋律中。

2. 颤音练习

1= D 4/4

5 5 5 5 | 3 3 3 3 | 2 2 2 2 | 1 1 1 1 | 6 6 6 6 |

5 5 5 5 | 3 3 3 3 | 2 2 2 2 | 1 1 1 1 | 6 6 6 — |

6 6 6 6 | 1 1 1 1 | 2 2 2 2 | 3 3 3 3 | 5 5 5 5 |

6 6 6 6 | 1 1 1 1 | 2 2 2 2 | 3 3 3 3 | 5 5 5 — ‖

3. 学弹小乐曲

阿里郎

朝鲜民歌

1= D 3/4

5. 6 5 6 | 1. 2 1 2 | 3 2 3 1 6 | 5. 6 5 6 | 1. 2 1 2 |

3 2 1 6 5 6 | 1. 2 1 | 1 — — | 5 5 — | 5 3 2 | 3 2 3 1 6 |

5. 6 5 | 1. 2 1 2 | 3 2 1 6 5 6 | 1. 2 1 | 1 — — ‖

我和你

陈其钢 曲

1= D 4/4

第八天

大撮训练

一、大撮的弹奏方法

大撮是大指与中指同时弹奏两音的一种指法，这两音通常是八度音程，其指法符号为"⎣"或"⎤"，演奏手型见图17。

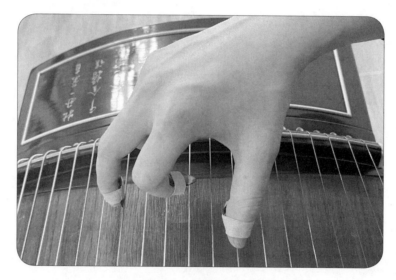

图17　大撮演奏手型

在弹奏大撮时，要注意以下几点要领：

第一，中指与大指的力度要均匀，两指必须同时发力，声音要清晰、干净、整齐、集中且饱满；

第二，夹弹时无名指扎桩，大指和中指的中关节、小关节不弯曲，避免折指，小臂肌肉要放松，弹完后自然搭到下一根琴弦上。

第三，提弹时注意保持自然弯曲的半握拳手型，大指掌关节要撑住，虎口撑圆呈"C"状，大指与中指的小关节带动指尖同时向掌心快速发力，拨弦后要避免碰到其他琴弦造成杂音，手掌不要跳跃，尽量运用手指关节。

二、大撮练习

练习1

1= D $\frac{4}{4}$

练习2

1= D $\frac{4}{4}$

三、学弹小乐曲

花非花

1= D 4/4

黄自曲

男儿当自强

1= D 2/4

古曲《将军令》

小撮训练

一、小撮的弹奏方法

小撮是大指与食指同时弹奏两音的一种指法，这两音通常是八度以内的音程，其指法符号为"⎣"，弹奏时手型见图18。

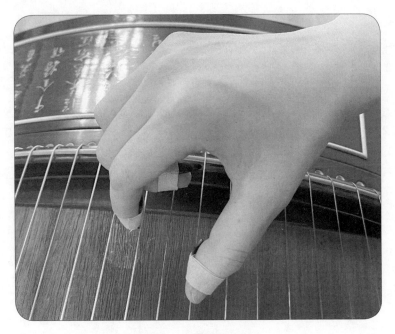

图18　小撮演奏手型

小撮采用提弹法，在弹奏时要注意以下几点要领：

第一，弹奏时大指掌关节不要凹陷，虎口撑圆呈"C"状，与食指的小关节同时发力，指尖向掌心快速发力，弹后大指和食指要稍微错开，不要捏在一起，否则会出现指甲碰撞的声音，其他手指自然弯曲，保持半握拳的放松手型；

第二，两指力度要保持均匀，避免杂音，乐曲中小撮的旋律音多集中在大指上，因此应注意大指发音的清晰，声音要轻巧且富有弹性；

第三，要用指尖正面触弦，手掌保持稳定，不要跳跃。

二、小撮练习

1= D 3/4

```
5̃ 3 2 i̇ 6 5 | 3̃ 2 i̇ 6 5 3 | 2̃ i̇ 6 5 3 2 | ĩ 6 5 3 2 1 | 6̣̃ 1 2 3 5 6
2̇ i̇ 6 5 3 2 | i̇ 6 5 3 2 1 | 6 5 3 2 1 6̣ | 5 3 2 1 6̣ 5̣ | 3̣ 5̣ 6̣ 1 2 3 |

ĩ 1 2 3 5 6 i̇ | 2̃ 2 3 5 6 i̇ 2̇ | 3̃ 5 6 i̇ 2̇ 3̇ | 5̃ 6 i̇ 2̇ 3̇ 5̇ | i̇ — — ‖
5̣ 6̣ 1 2 3 5 | 6̣ 1 2 3 5 6 | 1 2 3 5 6 i̇ | 2 3 5 6 i̇ 2̇ | 5̣ — —
```

三、学弹小乐曲

卖报歌

1= D 2/4

聂 耳 曲

```
5 5 5 | 5 5 5 | 3 5 6 5 3 | 2 3 5 | 5 3 5 3 2 | 1 3 2 | 3 3 2 | 6̣ 1 2
2 2 2 | 2 2 2 | 1 2 3 2 1 | 6̣ 1 2 | 2 1 2 1 6̣ | 5̣ 1 6̣ | 1 1 6̣ | 3̣ 5̣ 6̣

6 6 5 | 3 6 5 | 5 3 2 3 | 5 | 5 3 2 3 | 5 3 2 3 | 6̣ 1 2 3 | 1
3 3 2 | 1 3 2 | 2 1 6̣ 1 | 2 — | 2 1 6̣ 1 | 2 1 6̣ 1 | 3̣ 5̣ 6̣ 1 | 5̣ — ‖
```

老麦克唐纳有个农场

1= D 4/4

美国儿歌

```
1 1 1 5̣ | 6̣ 6̣ 5̣ | 3 3 2 2 | 1 5̣
5̣ 5̣ 5̣ 2̣ | 3̣ 3̣ 2̣ — | 1 1 6̣ 6̣ | 5̣ — — 2̣

1 1 1 5̣ | 6̣ 6̣ 6̣ 5̣ | 3 3 2 2 2 | 1
5̣ 5̣ 5̣ 2̣ | 3̣ 3̣ 3̣ 2̣ — | 1 1 6̣ 6̣ 6̣ | 5̣ — — —

1 1 | 1 1 1 1 | 1 1 1 1 1
1̣ 1̣ 1̣ — | 1̣ 1̣ 1̣ 1̣ | 1̣ 1̣ 1̣ 1̣ 1̣

i̇ i̇ i̇ 5 | 6 6 5 | 3̇ 3̇ 2̇ 2̇ | i̇
5 5 5 2 | 3 3 2 — | i̇ i̇ 6 6 | 5 — — — ‖
```

第十天

连托、连抹、连勾训练

一、弹奏方法讲解

1. 连托的弹奏方法

连托是大指贴住琴弦连续"托"奏的一种指法，其指法符号为"⌐-------"或"⌐------"。弹奏音阶下行级进时常用连托指法，奏时应注意手腕微抬，大指小关节撑直不可凹陷，手掌前倾，中指和无名指扎桩，用小臂带动向前发力。

2. 连抹的弹奏方法

连抹是食指贴住琴弦连续"抹"奏的一种指法，其指法符号为"╲-------"。弹奏音阶上行级进时常用连抹指法，奏时应注意手腕放平，食指小关节撑直不可凹陷，保持半握拳手型，用小臂带动向后发力。

3. 连勾的弹奏方法

连勾是中指贴住琴弦连续"勾"奏的一种指法，其指法符号为"⌒-------"。连勾和连抹相似，多用来弹奏音阶的上行级进。

连托、连抹、连勾这三种指法均采用贴弦夹弹法，但最后一个音要用提弹法，即演奏完最后一个音要提起小关节离开琴弦，方便衔接其他指法。练习时注意每个音的时值要均匀，不可忽长忽短；力度要相等，不可有轻有重；要清晰自如、连贯流畅。

二、学弹小乐曲

渔舟唱晚

（片段）

1= D 2/4

娄树华 曲

北京的金山上

1= D 2/4

藏族民歌

南泥湾

马 可 曲

1= D 2/4

中板 稍快

第十一天

劈 的 训 练

一、劈的弹奏方法

劈是用大指向身体方向拨弦的一种指法，通常与"托"连用，其指法符号为"┐"。当乐曲中有两个以上的同度音排列在一起时，常常会使用这种指法。

弹奏"劈"的方法有很多，有用大指小关节发力弹奏的，也有用大关节弹奏的，还有用食指捏住大指义甲用手腕或手臂的力量弹奏的，但大多还是采用扎桩夹弹法，即大指大关节发力弹奏。使用这种方法弹奏时，要注意以下几点要领：

第一，手掌重心稍向前移，掌关节撑住，中指和无名指可轻轻扎桩，手腕微提，用虎口肌肉和手腕带动大指大关节发力；

第二，劈奏时发力要迅速，过弦的速度要快，发力前不可提前将指甲贴在琴弦上；

第三，托劈连用时强弱要均匀，避免托时强而劈时弱，声音要坚实有力、清晰明亮。

二、劈的练习

练习1

$1 = D \dfrac{4}{4}$

$\underset{\text{┐}}{\dot1} \underset{\text{┐}}{\dot1} \dot1 \dot1 \dot1 \dot1 \dot1 \dot1 \dot1 \dot1 \dot1 \dot1 \mid 6 6 6 6 6 6 6 6 6 6 6 6 \mid 5 5 5 5 5 5 5 5 5 5 5 5 \mid$

$3 3 3 3 3 3 3 3 3 3 3 3 \mid 2 2 2 2 2 2 2 2 2 2 2 2 \mid 1 1 1 1 1 1 1 1 1 1 1 1 \parallel$

练习2

1= D 4/4

三、学弹小乐曲

采蘑菇的小姑娘

<div align="right">谷建芬 曲</div>

1= D 2/4

第十二天

勾抹托劈综合练习

本课内容为综合基础练习，目的是通过实际运用来巩固前几课所学的基础指法，从而进一步掌握好勾与托、抹与托的相互配合以及托劈的连用等指法。

一、勾抹托劈练习

练习1

1= D 4/4

1·1 1 1 5 1 1 1 1 | 2·2 2 2 6 2 2 2 2 | 3·3 3 3 1 3 3 3 3 | 5·5 5 5 2 5 5 5 5 |

6·6 6 6 3 6 6 6 6 | 1·1 1 1 5 1 1 1 1 | 2·2 2 2 6 2 2 2 2 | 3·3 3 3 1 3 3 3 3 |

5·5 5 5 2 5 5 5 5 | 6·6 6 6 3 6 6 6 6 | 6·6 6 6 3 6 6 6 6 | 5·5 5 5 2 5 5 5 5 |

3·3 3 3 1 3 3 3 3 | 2·2 2 2 6 2 2 2 2 | 1·1 1 1 5 1 1 1 1 | 6·6 6 6 3 6 6 6 6 |

5·5 5 5 2 5 5 5 5 | 3·3 3 3 1 3 3 3 3 | 2·2 2 2 6 2 2 2 2 | 1·1 1 1 1 — ‖

練習2

二、学弹小乐曲

桔梗谣

朝鲜族民歌

学习雷锋好榜样

生 茂曲

按音 "4" 和 "7" 的训练

一、按音 "4" 的训练

1. "4" 的弹奏方法

由于古筝是以五声音阶1、2、3、5、6来定弦的，没有4和7，因此这两音需要用左手在筝码左侧约20厘米处按压才能演奏出来，左手手型见图19。

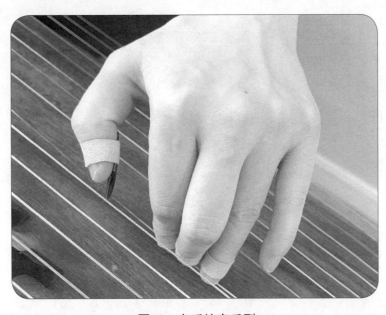

图19　左手按音手型

"4"是用左手按压"3"音的琴弦，使其音高升高小二度而来的，小二度的距离比较近，所以左手按音的力度较轻，可以通过学习视唱练耳来加强音高的辨别能力，也可以用调音器的十二平均律模式来帮助找到音准，D调七声音阶中简谱与音名的对照表如下：

简谱	1	2	3	4	5	6	7
音名	D	E	#F	G	A	B	#C

按音时要注意以下几点要领：

第一，按音时注意要左手先按，右手再弹。左手动作要干净利索，按弦速度很快，不能带有滑音。熟练后也可用"弹按同时"，即右手拨弦的一瞬间，左手同时发力将音按准，一下到位，避免出现滑音。

第二，按音之后不要马上松开，等演奏下一个音时再快速松开，避免出现下滑的杂音。

第三，左手发力时肩膀和手肘要自然放松，不可耸肩架肘，手腕不能太低，掌关节要撑住。

2. "4"的练习

1= D 2/4

$$\underline{1\ 2}\ \underline{3\ 4}\ |\ 5\ -\ |\ \underline{5\ 4}\ \underline{3\ 2}\ |\ 1\ -\ |\ \underline{2\ 3}\ \underline{4\ 5}\ |\ 6\ -\ |\ \underline{6\ 5}\ \underline{4\ 3}\ |\ 2\ -\ |$$

$$\underline{1\ 2}\ \underline{3\ 4}\ |\ \underline{5\ 4}\ \underline{3\ 2}\ |\ \underline{1\ 3}\ \underline{5\ 3}\ |\ 1\ -\ |\ \underline{\dot{1}\ \dot{2}}\ \underline{\dot{3}\ \dot{4}}\ |\ \dot{5}\ -\ |\ \underline{\dot{5}\ \dot{4}}\ \underline{\dot{3}\ \dot{2}}\ |\ \dot{1}\ -\ |$$

$$\underline{\dot{2}\ \dot{3}}\ \underline{\dot{4}\ \dot{5}}\ |\ \dot{6}\ -\ |\ \underline{\dot{6}\ \dot{5}}\ \underline{\dot{4}\ \dot{3}}\ |\ \dot{2}\ -\ |\ \underline{\dot{1}\ \dot{2}}\ \underline{\dot{3}\ \dot{4}}\ |\ \underline{\dot{5}\ \dot{4}}\ \underline{\dot{3}\ \dot{2}}\ |\ \underline{\dot{1}\ \dot{3}}\ \underline{\dot{5}\ \dot{3}}\ |\ \dot{1}\ -\ \|$$

3. 学弹小乐曲

小星星

1= D 2/4

[奥] 莫扎特 曲

反复记号是一种为了节省乐谱空间、方便乐谱书写而对重复乐谱进行省略的记录形式，它可以分为以下几类：

（1）段落反复记号"‖: :‖"

表示"‖:"和":‖"之间的段落要重复演奏一遍，如上曲中的第9～12小节。如果只有":‖"，没有"‖:"，则从头开始反复。

记谱：‖: A | B | C | D :‖

演奏顺序：A→B→C→D→A→B→C→D

（2）D.C.反复记号

表示从头反复，如反复后遇到Fine记号，则反复至Fine记号结束。

记谱：A | B | C ‖ D ‖
　　　　　　　　　　　D.C.

演奏顺序：A→B→C→A→B→C→D

（3）D.S.反复记号

表示从 𝄋 记号处反复至结尾或"Fine"记号处。

记谱：A | B | C ‖ D ‖
　　　　　　　　　　　D.S.

演奏顺序：A→B→C→D→C→D

（4）反复跳越记号

它是段落反复记号的一种补充，俗称"跳房子"，弹奏时先从头弹到"┌1.　　┐"结束，反复时要跳过"┌1.　　┐"，直接弹"┌2.　　┐"直至结束。

记谱：‖: A | B | C | D :‖ E | F ‖

演奏顺序：A→B→C→D→A→B→E→F

（5）反复省略记号"⊕"

这种记号的写法有点像瞄准镜，在反复时，两个省略记号中间的部分省略不奏。

记谱：A | B | C | D ‖ E | F ‖
　　　　　　　　　　　　　D.C.

演奏顺序：A→B→C→D→A→B→E→F

欢乐颂

〔德〕贝多芬 曲

1= D 4/4

二、按音"7"的训练

1."7"的弹奏方法

"7"是用左手按压"6"音的琴弦，使其音高升高大二度而来的，由于大二度比小二度的音程关系大半个音，所以弹奏"7"音时左手按音的力度相对"4"要略重一些。

"7"音的弹奏要领与"4"音相同，按音的前后都不能出现滑音的杂音，过程要干净果断。

2."7"的练习

练习1

$1=D$ $\frac{2}{4}$

| 1 2 3 4 | 5 6 7 | 7 6 5 4 | 3 2 1 | 2 3 4 5 | 6 7 i | i 7 6 5 | 4 3 2 |

| 3 4 5 6 | 7 i 2 | 2 i 7 6 | 5 4 3 | 5 6 7 i | 2 3 4 5 | 6 7 | i — ‖

练习2

$1=D$ $\frac{2}{4}$

| 3 2 i 7 | 6 7 i | 2 i 7 6 | 5 — | 2 i 7 6 | 5 6 7 |

| i 7 6 5 | 3 — | i 7 6 5 | 4 5 6 | 6 5 4 3 | 2 — | 5 4 3 2 |

| 1 2 3 | 4 3 2 7 | 1 — | 5 6 7 1 | 2 3 4 5 | 6 7 | i — ‖

3. 学弹小乐曲

新年好

1= D 3/4

英国儿歌

彩云追月

1= D 4/4

任 光曲

注：第3小节和第6小节的内容有反复记号，需要弹奏两遍。

上滑音训练

一、上滑音的弹奏方法

上滑音的弹奏方法是在右手拨响琴弦后，左手在琴码左侧15～20厘米处向下按弦，使余音逐渐滑向上方音高。上滑音的符号为" ⌒ "或" ⌒ "。

在弹奏上滑音时要注意以下几点要领：

第一，左手食指、中指、无名指要自然弯曲并拢，指尖垂直于筝码左侧琴弦，手臂自然下垂，按弦时左手大臂和手肘不要抬高，肩膀自然放松，不可耸肩架肘，手腕不能太低，掌关节要撑住。

第二，注意先弹后按，即右手先将音弹出后，左手再按滑琴弦，使余音音高达到由低到高的效果。按弦后不要马上松开，等余音过后或演奏下一个音时再松开，避免出现下滑的杂音。

第三，上滑音的按音音高通常按照五声音阶的上行音阶排列进行按滑，即应当按到每根琴弦的上方音高。如"1"的上方音是"2"，所以"1 ⌒"是从"1"音上滑到"2"音；"3"的上方音是"5"，所以"3 ⌒"是从"3"音上滑到"5"音。由于上滑音有大二度也有小三度，而且琴弦粗细也不一样，因此不同的音左手滑音的力量也不相同，要注意音准。通常情况下，演奏"3"和"6"的上滑音时，左手要相对用力一些。

第四，上滑的速度不可过快，要把滑音的效果充分地演奏出来，如"1 ⌒"的实际音效是 $\overset{\frown}{12}$ 。

最后，我们还要注意上滑音和按音的区别：上滑音是右手先弹，左手后按，按弦速度比较徐缓；按音是左手先按，右手后弹，左手动作要干净利索，按弦速度很快，不能带有上滑音，也可"弹按同时"。

二、上滑音练习

1= D 2/4

$\overset{\frown}{\underset{.}{5}}\ \underset{.}{5}\ \overset{.}{5}\overset{\nearrow}{6}\ |\ \overset{\frown}{\underset{.}{3}}\ \underset{.}{3}\ \underset{.}{3}\overset{\nearrow}{5}\ |\ \underset{.}{2}\ \underset{.}{2}\ \underset{.}{2}\overset{\nearrow}{3}\ |\ \underset{.}{1}\ \underset{.}{1}\ \underset{.}{1}\overset{\nearrow}{2}\ |\ \underset{.}{6}\ \underset{.}{6}\ \underset{.}{6}\overset{\nearrow}{1}\ |\ \underset{.}{5}\ \underset{.}{5}\ \underset{.}{5}\overset{\nearrow}{6}\ |\ \underset{.}{3}\ \underset{.}{3}\ \underset{.}{3}\overset{\nearrow}{5}\ |$

$\underset{.}{2}\ \underset{.}{2}\ \underset{.}{2}\overset{\nearrow}{3}\ |\ \underset{.}{1}\ \underset{.}{1}\ \underset{.}{1}\overset{\nearrow}{2}\ |\ \underset{.}{6}\ \underset{.}{6}\ \underset{.}{6}\overset{\nearrow}{1}\ |\ \underset{.}{5}\ \underset{.}{5}\ \underset{.}{5}\overset{\nearrow}{6}\ |\ \underset{.}{6}\ \underset{.}{6}\ \underset{.}{6}\overset{\nearrow}{1}\ |\ \underset{.}{1}\ \underset{.}{1}\ \underset{.}{1}\overset{\nearrow}{2}\ |\ \underset{.}{2}\ \underset{.}{2}\ \underset{.}{2}\overset{\nearrow}{3}\ |$

$\underset{.}{3}\ \underset{.}{3}\ \underset{.}{3}\overset{\nearrow}{5}\ |\ \underset{.}{5}\ \underset{.}{5}\ \underset{.}{5}\overset{\nearrow}{6}\ |\ \underset{.}{6}\ \underset{.}{6}\ \underset{.}{6}\overset{\nearrow}{1}\ |\ \underset{.}{1}\ \underset{.}{1}\ \underset{.}{1}\overset{\nearrow}{2}\ |\ \underset{.}{2}\ \underset{.}{2}\ \underset{.}{2}\overset{\nearrow}{3}\ |\ \underset{.}{3}\ \underset{.}{3}\ \underset{.}{3}\overset{\nearrow}{5}\ |\ \underset{.}{5}\ \underset{.}{5}\ \underset{.}{5}\overset{\nearrow}{6}\ |\ \overset{.}{5}\ \underset{.}{5}\ -\ \|$

三、学弹小乐曲

小燕子

王云阶 曲

1= D 2/4

$\underset{.}{3}\ 5\ \widehat{\underset{.}{1}\ \underset{.}{6}}\ |\ 5\ -\ |\ \underset{.}{3}\ 5\ \widehat{\underset{.}{6}\ \dot{1}}\ |\ 5\ -\ |\ \dot{1}.\ \dot{3}\ |\ \dot{2}\ \dot{1}\ |\ \dot{2}\ \dot{1}\ \widehat{\underset{.}{6}\ \dot{1}}\ |\ 5\ -\ |\ 3.\ 5\ |$

$6\ \widehat{\underset{.}{5}\ \underset{.}{6}}\ |\ \dot{1}\ \underset{.}{2}\ 5\ |\ 6\ -\ |\ \underline{\ ^{1.}\ }\ \underline{3\ 2\ 1}\ |\ 2\ -\ |\ 2\ \underline{2\ 3}\ |\ 5\ 5\ |\ \dot{1}\ \underline{\underset{.}{2}\ 3}\ |\ 5\ -\ :\|$

$\underline{\ ^{2.}\ }\ 3.\ \dot{1}\ |\ 6\ 5\ |\ \underline{3\ 2\ 1}\ |\ 2\ -\ |\ 2.\ 3\ |\ 5\ -\ |\ \dot{1}.\ \dot{3}\ |\ \dot{2}\ \dot{1}\ |\ \dot{2}\ \underline{\underset{.}{6}\ 5}\ |\ \dot{1}\ -\ \|$

注：谱中出现反复跳越记号，弹奏至18小节后，再次从头开始演奏，弹到12小节停止，跳过"1."的部分，直接演奏"2."的部分，也就是从19小节开始弹奏到最后一小节结束。

金孔雀轻轻跳

1= D $\frac{2}{4}$

任　明　曲

第十五天

下滑音训练

一、下滑音的弹奏方法

下滑音是从高音滑向低音的一种滑音，其符号标记在音符的前面，如"↘"。

下滑音的弹奏方法与上滑音相反，注意要先按后弹，即左手先将音按压到所需音高，然后右手再弹相应琴弦，之后左手缓缓放松琴弦，使声音回到主音的音高。

下滑音的按音音高也是按照五声音阶的顺序排列的，滑音速度不要太快，如↘5的实际演奏效果是$\overset{\frown}{6\,5}$，滑奏的时值要弹够。

二、下滑音练习

1= D 2/4

三、学弹小乐曲

猪八戒背媳妇

1= D 2/4

许镜清 曲

映山红

1= D 2/4

傅庚辰 曲

第十六天

上下滑音综合训练

本课为上下滑音综合练习，无论是上滑音还是下滑音都要注意音准，按弦和放弦的速度较慢，要弹奏得柔软、圆润，避免生硬。

一、上下滑音练习

练习1

1= D $\frac{4}{4}$

3 5 3⌒3 2 1 1 1 | 5 6 5⌒5 3 2 2 2 | 6 i 6⌒6 5 3 3 3 |

i 2 i⌒i 6 5 5 5 | 2 3 2⌒2 i 6 6 6 | 3 5 3⌒3 2 1 — ‖

练习2

1= D $\frac{2}{4}$

5 3⌒3 2 | i. i 1 1 | 3 2⌒2 1 | 6. 6 6 6 | 2 i⌒i 6 | 5. 5 5 5 | i 6⌒6 5 |

3. 3 3 3 | 6 5⌒5 3 | 2. 2 2 2 | 5 3⌒3 2 | 1. 1 1 1 | 3 2⌒2 1 | 6. 6 6 6 |

2 1⌒1 6 | 5. 5 5 5 | i 6⌒6 5 | 3. 3 3 3 | 6 5⌒5 3 | 2. 2 2 2 | 5 3⌒3 2 | 1 — ‖

二、学弹小乐曲

小兔子乖乖

1= D 4/4

黎锦晖 曲

夫妻双双把家还

1= D 2/4

选自黄梅戏《天仙配》

第十七天

固定按音训练

一、固定按音的弹奏方法

　　固定按音也可称为"按音""同弦按音"或"同音按"，标记为在音的上方加一个带圆圈或括号的数字，如"③⁵""(③)⁵"。同指按音分为两种形式，一种是左手提前将上方画圈的琴弦按至下方音符的音高，右手再拨响琴弦，没有滑音的过程；另一种与上滑音相似，也是先弹后按，但是按音的速度很快，如"①²"表示先弹响1音后，再将其用左手按至2的音高。

　　按音时左手垂直向下用力，用力越重，音则越高，按准后停止不动，使音高固定不变，弹下一个音后再放手，不能出现下滑音。

　　无论是滑音还是按音，音准都必须按到位，练习时可与后方琴弦的音高做对比来调整左手按弦的力度，反复听辨，记住音高与手感。

二、固定按音练习

1= D 4/4

(⑥) (⑥) (①) (①) (②) (②) (③) (③) (⑤) (⑤) (⑥) (⑥)
1 1 1 1 | 2 2 2 2 | 3 3 3 3 | 5 5 5 5 | 6 6 6 6 | i i i i

(①) (①) (②) (②) (③) (③) (③) (③) (②) (②) (①) (①)
2 2 2 2 | 3 3 3 3 | 5 5 5 5 | 5 5 5 5 | 3 3 3 3 | 2 2 2 2

(⑥) (⑥) (⑤) (⑤) (③) (③) (②) (②) (①) (①) (⑥)
i i i i | 6 6 6 6 | 5 5 5 5 | 3 3 3 3 | 2 2 2 2 | 1 1 1 — ‖

三、学弹小乐曲

妈妈的吻

1= D 4/4

谷建芬 曲

沂蒙山小调

1= D 3/4 4/4

李林 曲

第十八天

回滑音训练

一、回滑音的弹奏方法

回滑音是将上滑音和下滑音相结合的一种演奏技法，上回滑音是在上滑音的基础上，再松开琴弦回到原音高，即先上滑后下滑，可写作"5̆"或"5̲6̲ 5̲"。下回滑音是在下滑音的基础上，在下滑完成后再一次按下琴弦，即先下滑后上滑，可写作"5̆"或"6̲5̲ 6̲"。

回滑音必须在掌握上、下滑音之后再练习，尤其是下回滑音实际上进行了两次按弦，对音准的要求更高。

二、回滑音练习

1= D 2/4

$\underline{5 \ 5} \ \underline{\overset{\frown}{3}5 \ 3 \ 2} \ | \ \underline{\dot{1} \ 3} \ \overset{\smile}{2} \ | \ \underline{3 \ 3} \ \underline{\overset{\frown}{2} \cdot \dot{1}} \ | \ \underline{6 \ 2} \ \dot{1} \ | \ \underline{2 \ 2} \ \underline{\overset{\frown}{1} \cdot 6} \ | \ \underline{5 \ \dot{1}} \ \overset{\frown}{6} \ |$

$\underline{1 \ \dot{1}} \ \overset{\frown}{6} \cdot 5 \ | \ \underline{3 \ 6} \ \overset{\frown}{5} \ | \ \underline{6 \ 6} \ \underline{\overset{\frown}{2}\dot{1} \ 2 \ 6} \ | \ \underline{5 \ 5} \ 5 \ | \ \underline{5 \ 5} \ \underline{6 \cdot 5} \ | \ \underline{3 \ 3} \ 3 \ | \ \underline{3 \ 3} \ \overset{\frown}{5} \ 3 \ |$

$\underline{2 \ 2} \ 2 \ | \ \underline{2 \ 2} \ \overset{\frown}{3} \ 2 \ | \ \underline{1 \ 1} \ 1 \ | \ \underline{1 \ 1} \ \overset{\frown}{2} \ 1 \ | \ \underline{6 \ 6} \ 6 \ | \ \underline{6 \ 6} \ \overset{\frown}{1} \ 6 \ | \ \underline{5 \ 5} \ \overset{5}{5} \ \|$

三、学弹小乐曲

鸿雁

乌拉特民歌

1= D 4/4

花指和刮奏训练

一、花指训练

1. 花指的弹奏方法

花指是用右手大指在弦上迅速连托数弦的一种指法，其符号为"**×**"。

花指分为"板前花"和"正板花"两种。"板前花"是一种不占主音时值的装饰性花指，它使用的是上一个音的时值，通常从上一个音的最后半拍进入，例如"×i"。"正板花"则是占有一定时值的花指，例如"×3"。

弹奏花指时要注意以下几点要领：

第一，弹奏时要运用手臂的力量带动大指，关节不要弯曲，支撑住，演奏时注意音色，可根据乐曲的风格和情绪做出强弱、快慢、长短的变化。板前花要短小轻快一些，一般连托四五根琴弦。

第二，演奏时要连贯均匀，一气呵成，花指结束时小关节自然提起，与下一个音衔接时不要断开。后面接托、勾托、大小撮时，花指应弹奏到大指的前一个音结束；后面接食指时，花指不能超过下一个食指要弹的音。

2. 花指练习

练习1

1= D 4/4

（五线简谱花指练习乐谱）

练习2

1= D 2/4

$\underbrace{5\ 5}\ 5\ *\ |\ \underbrace{1\ 1}\ 1\ *\ |\ \underbrace{6\ 6}\ 6\ *\ |\ \underbrace{2\ 2}\ 2\ *\ |\ \underbrace{1\ 1}\ 1\ *\ |\ \underbrace{3\ 3}\ 3\ *\ |\ \underbrace{2\ 2}\ 2\ *\ |\ \underbrace{5\ 5}\ 5\ *\ |$

$\underbrace{3\ 3}\ 3\ *\ |\ \underbrace{6\ 6}\ 6\ *\ |\ \underbrace{5\ 5}\ 5\ *\ |\ \underbrace{1\ 1}\ 1\ *\ |\ \underbrace{5\ 5}\ 5\ *\ |\ \underbrace{6\ 6}\ 6\ *\ |\ \underbrace{3\ 3}\ 3\ *\ |\ \underbrace{5\ 5}\ 5\ *\ |$

$\underbrace{2\ 2}\ 2\ *\ |\ \underbrace{3\ 3}\ 3\ *\ |\ \underbrace{1\ 1}\ 1\ *\ |\ \underbrace{2\ 2}\ 2\ *\ |\ \underbrace{6\ 6}\ 6\ *\ |\ \underbrace{1\ 1}\ 1\ *\ |\ \underbrace{5}\ 5\ |\ 5\ -\ ‖$

3. 学弹小乐曲

茉莉花

1= D 2/4

江苏民歌

二、刮奏训练

1. 刮奏的弹奏方法

刮奏是用食指迅速连抹或用大指迅速连托、连劈若干根琴弦的一种奏法，常用"↗"或"⌇↗"来表示。

以音高走向来划分时，刮奏可分为上行刮奏和下行刮奏两种。上行刮奏是用食指或大指从低音向高音迅速连抹或连劈数根琴弦（其中食指的连抹更为常用），下行刮奏是用大指从高音向低音迅速连托数根琴弦。

以刮奏的首尾音来划分时，刮奏可分为自由刮奏和定位刮奏两种。自由刮奏对首音和末音没有要求，可以根据乐曲风格和旋律的速度来决定刮奏的音区和长短；定位刮奏则对首音和末音有明确的规定，从乐谱标记中就能看出来，例如"₁↗i"表示从"1"音开始刮至"i"结束。

刮奏时指尖垂直勾住琴弦，小关节支撑住不能内折，否则会影响音色，也容易导致义甲卡在琴弦中。触弦不要太深，手指过弦的力度要均匀，用手臂带动指尖，保证刮奏的流畅性。刮奏时手型见图20。

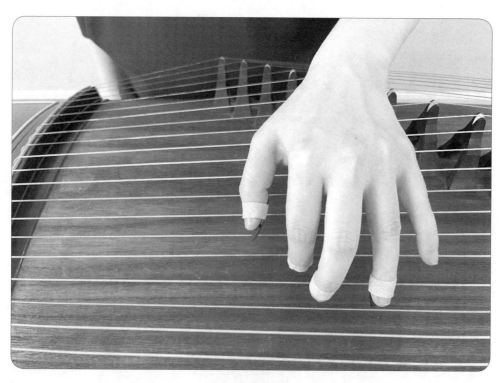

图20　刮奏手型

2. 刮奏练习

1= D 4/4

3. 学弹小乐曲

小河淌水

1= D $\frac{2}{4}$

尹宜公 曲

泛音训练

一、泛音的弹奏方法

泛音是一种比较特殊的演奏技法，它的音色空灵缥缈，别有韵味，其指法符号是在音符上标记一个小圆圈，如"$\overset{\circ}{1}$"。

演奏泛音时一般是在右手拨弦的同时，用左手的小指、无名指或食指轻轻点触琴弦上的泛音点，弹完后即刻离弦，不能在弦上停滞，双手同落同起（见图21）。泛音也可以用右手单独来完成，用右手的无名指或小指轻轻接触泛音点，大指进行弹奏，弹完后同时离弦。

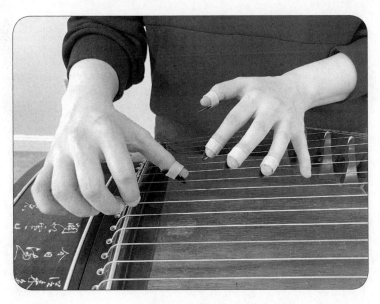

图21 泛音手型

在弹泛音之前，我们需要先找到泛音点。古筝的泛音点在前岳山和琴码之间的 $\frac{1}{2}$、$\frac{1}{3}$ 和 $\frac{1}{4}$ 处。通常我们都是在 $\frac{1}{2}$ 的位置进行弹奏，奏出的泛音音高是比弦音高八度的音。

弹奏泛音时，手指触弦要轻巧，动作富有弹性，不能过早或过晚离弦，避免出现其他声音。左手离弦时用手腕带动手指，一点即起，犹如蜻蜓点水，轻巧灵动。

二、泛音练习

1= D 2/4

○ ○ | ○ ○ | ○ ○ | ○ ○ | ○ ○ | ○ ○ | ○ ○ | ○ ○ |
1 1 | 2 2 | 3 3 | 5 5 | 6 6 | 1 1 | 2 2 | 3 3 |

○ ○ | ○ ○ | ○ ○ | ○ ○ | ○ ○ | ○ ○ | ○ ○ |
5 5 | 6 6 | 1 1 | 2 2 | 3 3 | 5 5 | 6 6 | 1 1 |

○ ○ | ○ ○ | ○ ○ | ○ ○ | ○ — | 1 6 5 3 | 6 5 3 2 |
2 2 | 3 3 | 5 5 | 6 6 | 1 |

○○○○ | ○○○○ | ○○○○ | ○○○○ | ○○○○ | ○○○○ | ○○○○ |
5 3 2 1 | 3 2 1 6 | 2 1 6 5 | 1 6 5 3 | 6 5 3 2 | 5 3 2 1 | 3 2 1 6 |

○○○ | ○○○○ | ○○○○ | ○○○○ | ○○○○ | ○○○○ | ○○○ ‖
2 1 6 5 | 1 6 5 3 | 6 5 3 2 | 5 3 2 1 | 3 2 1 6 | 2 1 6 5 | 3 2 1 ‖

三、学弹小乐曲

梅花三弄
（片段）

1= D 5/4 4/4 古曲

○ ○ ○ ○ ○○ | ○ ○ ○ ○○ | 5/4 ○ ○ ○ ○ ○ ○ — |
1 5 5 5. 3 2 | 1 5 5 5. 3 2 | 1 2 1 2 3 5 5 5 |

○ ○○ ○ | 4/4 ○ ○ ○○ | ○ ○ ○○ | 5/4 ○ ○ ○ ○ ○ ○○ |
5 6. 5 3 3 — | 5 1 6. 5 3 | 3. 2 1. 2 | 1 2 3 6 5 5 5. 3 2 |

4/4 ○ ○ ○ ○ ○ | ○ ○ ○ ○ | ○○ | ○ ○ ‖
1 2 3 2 5 | 3. 2 1 6 1. | 6 1 | 2 1. 1 — ‖

双托、双抹训练

一、双托、双抹的弹奏方法

双托和双抹都是同度和音的一种演奏技法。

双托是用右手大指同时托弹两根相邻的琴弦，随后左手在筝码左侧将其中较低的琴弦按滑至高音琴弦的同度音高，使两根琴弦保持相同的音高，其指法符号为"凵"。有时还会加上中指勾弹低八度琴弦，三个音同时奏响，即"八度双托"，其符号为"凷"。

双抹是用右手食指同时抹弹两根相邻的琴弦，然后左手在筝码左侧将其中较低的琴弦按滑至高音琴弦的同度音高，使两根琴弦保持相同的音高，其指法符号为"＼＼"。

弹奏双托、双抹时手腕放松，带动小关节发力，左手上滑后不要马上松开，等余音过后或演奏下一个音时再松开。

二、双托、双抹练习

练习1　双托

1= D 2/4

（五线谱/简谱练习曲，略）

练习2 八度双托

1= D 2/4

练习3 双抹

1= D 2/4

三、学弹小乐曲

高山流水

（片段）

浙江筝曲
王巽之 传

1= D 2/4

♩=44

第二十二天

快四点训练

一、快四点的弹奏方法

快四点是中指、食指与大指的一种组合指法，即"勾托抹托"，其指法符号为"⌒┐╲┐"。

在弹奏快四点时要注意以下几点要领：

第一，大臂、小臂、手腕要自然放松，手型呈半握拳状，手背平稳，不能翻转跳动；

第二，注意要用指尖触弦，小关节发力，运动幅度很小，弹完后手指立刻放松；

第三，每根手指拨弦时用力要均匀，音量要平衡，四个音符的时值要均等，不能时长时短；

第四，使用快四点演奏的旋律通常都很明快、活泼，用来表现紧张、热烈、欢快的气氛，因此在弹奏"快四点"时要连贯流畅。

二、快四点练习

练习1

1= D 2/4

```
⌒┐╲┐╲┐╲┐   ╲┐╲┐╲┐   ⌒┐╲┐╲┐╲┐   ╲┐╲┐╲┐⌒
5 5 5 5 3 5 5 5 | 3 5 2 3 5 5 | 6 6 6 5 6 6 6 | 5 6 3 5 6 6 | 1 1 1 1 6 1 1 1 |

6 1 5 6 1 1 | 2 2 2 2 1 2 2 2 | 1 2 6 1 2 2 | 3 3 3 3 2 3 3 3 | 2 3 1 2 3 3 | 5 5 5 5 3 5 5 5 |

3 5 2 3 5 5 | 6 6 6 5 6 6 6 | 5 6 3 5 6 6 | 1 1 1 1 6 1 1 1 | 6 1 5 6 1 1 | 2 2 2 2 1 2 2 2 |

1 2 6 1 2 2 | 3 3 3 3 2 3 3 3 | 2 3 1 2 3 3 | 5 5 5 5 3 5 5 5 | 3 5 2 3 5 5 | 5̇ 5 — ‖
```

練習2

1= D 2/4

$\overline{5\ 5}\ \overline{2\ 5}\ \overline{5\ 5}\ \overline{2\ 5}$ | $\overline{6\ 6}\ \overline{3\ 6}\ \overline{6\ 6}\ \overline{3\ 6}$ | $\overline{1\ 1}\ \overline{5\ 1}\ \overline{1\ 1}\ \overline{5\ 1}$ | $\overline{2\ 2}\ \overline{6\ 2}\ \overline{2\ 2}\ \overline{6\ 2}$ ‖

$\overline{3\ 3}\ \overline{1\ 3}\ \overline{3\ 3}\ \overline{1\ 3}$ | $\overline{5\ 5}\ \overline{2\ 5}\ \overline{5\ 5}\ \overline{2\ 5}$ | $\overline{6\ 6}\ \overline{3\ 6}\ \overline{6\ 6}\ \overline{3\ 6}$ | $\overline{1\ \dot{1}}\ \overline{5\ \dot{1}}\ \overline{1\ \dot{1}}\ \overline{5\ \dot{1}}$ ‖

$\overline{2\ \dot{2}}\ \overline{6\ \dot{2}}\ \overline{2\ \dot{2}}\ \overline{6\ \dot{2}}$ | $\overline{3\ \dot{3}}\ \overline{1\ \dot{3}}\ \overline{3\ \dot{3}}\ \overline{1\ \dot{3}}$ | $\overline{5\ 5}\ \overline{5\ 5}\ \overline{5\ 5}\ \overline{5\ 5}$ | $\overline{3\ \dot{3}}\ \overline{3\ \dot{3}}\ \overline{3\ \dot{3}}\ \overline{3\ \dot{3}}$ ‖

$\overline{2\ \dot{2}}\ \overline{2\ \dot{2}}\ \overline{2\ \dot{2}}\ \overline{2\ \dot{2}}$ | $\overline{1\ \dot{1}}\ \overline{\dot{1}\ \dot{1}}\ \overline{\dot{1}\ \dot{1}}\ \overline{\dot{1}\ \dot{1}}$ | $\overline{6\ 6}\ \overline{6\ 6}\ \overline{6\ 6}\ \overline{6\ 6}$ | $\overline{5\ 5}\ \overline{5\ 5}\ \overline{5\ 5}\ \overline{5\ 5}$ ‖

$\overline{3\ 3}\ \overline{3\ 3}\ \overline{3\ 3}\ \overline{3\ 3}$ | $\overline{2\ 2}\ \overline{2\ 2}\ \overline{2\ 2}\ \overline{2\ 2}$ | $\overline{1\ 1}\ \overline{1\ 1}\ \overline{1\ 1}\ \overline{1\ 1}$ | $\overline{6\ 6}\ \overline{6\ 6}\ \overline{6\ 6}\ \overline{6\ 6}$ ‖

$\overline{5\ 5}\ \overline{5\ 1}\ \overline{6\ 6}\ \overline{6\ 2}$ | $\overline{1\ 1}\ \overline{1\ 3}\ \overline{2\ 2}\ \overline{2\ 5}$ | $\overline{3\ 3}\ \overline{3\ 6}\ \overline{5\ 5}\ \overline{5\ \dot{1}}$ | $\overline{6\ 6}\ \overline{6\ \dot{2}}\ \overline{\dot{1}\ \dot{1}}\ \overline{\dot{1}\ \dot{3}}$ ‖

$\overline{2\ \dot{2}}\ \overline{2\ 5}\ \overline{3\ 3}\ \overline{3\ 2}$ | $\overline{1\ \dot{1}}\ \overline{\dot{1}\ 3}\ \overline{2\ \dot{2}}\ \overline{2\ \dot{1}}$ | $\overline{6\ 6}\ \overline{6\ \dot{2}}\ \overline{\dot{1}\ \dot{1}}\ \overline{\dot{1}\ 6}$ | $\overline{5\ 5}\ \overline{5\ \dot{1}}\ \overline{6\ 6}\ \overline{6\ 5}$ | $\overline{3\ 3}\ \overline{3\ 6}\ \overline{5\ 5}\ \overline{5\ 3}$ ‖

$\overline{2\ 2}\ \overline{2\ 5}\ \overline{3\ 3}\ \overline{3\ 2}$ | $\overline{1\ 1}\ \overline{1\ 3}\ \overline{2\ 2}\ \overline{2\ 1}$ | $\overline{6\ 6}\ \overline{6\ 2}\ \overline{1\ 1}\ \overline{1\ 6}$ | $\overline{5\ 5}\ \overline{5\ 1}\ \overline{6\ 6}\ \overline{6\ 5}$ | $\overline{\substack{5 \\ 5}}\ -$ ‖

三、学弹小乐曲

三十三板

（片段）

1= D $\frac{2}{4}$

浙江筝曲

【三】轻快、流畅地 ♩=135

摇 指 训 练

一、摇指的弹奏方法

摇指是在同一根弦上快速、密集、力度均匀地连续拨弹，它将旋律由"点"连成"线"，运用在乐曲中可使音乐更加流畅富有歌唱性，其指法符号有"⅄""⌐""⅃"几种。

摇指的方式有很多，例如大指摇、托劈摇、食指摇、多指摇、勾摇、扫摇等，它们大致可被分为两大类——扎桩摇和悬腕摇。

1.扎桩摇

弹奏大指扎桩摇时，需用食指左侧指尖捏住大指义甲底部，手掌中间呈弧形，中指和无名指自然弯曲，不可伸直或握拳，将小指作为支撑点抵在岳山上或岳山底部的弦孔处（即扎桩）（见图22），以腕关节为轴心，运用手腕转动的动作快速地连续"劈""托"。

练习这种方法时要注意三点：第一，手腕要放低，与指尖在同一水平面；第二，手肘要略微抬起一些，使大指义甲能平面触弦；第三，肩膀要放松。

慢练时先弹"劈"，从靠近琴弦的上空开始，手腕摆动发力，向身体方向拨弦，弹完后可依靠在后方琴弦上。然后弹"托"，用手腕发力推向身体前方，弹完后停在琴弦上空，不能触碰其他音，注意手腕转动幅度不可过大。摇指的运动轨迹是从右上方到左下方，"劈"带有惯性，但"托"带有阻力，因此慢练时要保持音色与力度的统一。

2.悬腕摇

悬腕摇是指小指不扎桩，靠手腕带动指尖，可在琴弦任意位置进行游摇，使音色变化更加丰富（见图23）。初学时应先练好扎桩摇，再收起小指，练习悬腕摇。无论演奏哪种摇指，劈托的力度都要均匀，不可有强弱之分，演奏时要连贯不卡顿。

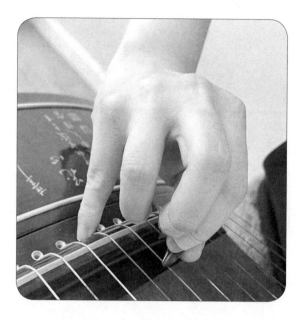

图22 大指扎桩摇手型

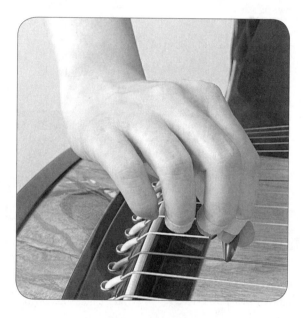

图23 悬腕摇

二、摇指练习

分解摇指练习1

1= D 2/4

‖: 5 5 | 5 5 :‖: 5 5 5 | 5 5 5 :‖: 5 5 5 5 | 5 5 5 5 5 | 5 0 :‖

‖: 5 5 5 5 | 5 5 5 | 5 5 5 5 5 5 :‖: 5 5 5 5 | 5 5 5 5 | 5 5 5 5 | 5 5 5 5 5 :‖

分解摇指练习2

1= D 4/4

⊓⌐ ⌐⌐ ⊓⌐ ⌐⌐ ⊓⌐

1 1 1 1 1 1 1 1 1 1 | 2 2 2 2 2 2 2 2 2 2 | 3 3 3 3 3 3 3 3 3 3 |

5 5 5 5 5 5 5 5 5 5 | 6 6 6 6 6 6 6 6 6 6 | i i i i i i i i i i |

6 6 6 6 6 6 6 6 6 6 | 5 5 5 5 5 5 5 5 5 5 | 3 3 3 3 3 3 3 3 3 3 |

2 2 2 2 2 2 2 2 2 2 | 1 1 1 1 1 1 1 1 1 1 | 1 1 1 1 1 1 1 1 1 1 ‖

长摇练习1

1= D 4/4

1﹏ — — — | 2﹏ — — — | 3﹏ — — — | 5﹏ — — — |

6﹏ — — — | i﹏ — — — | 6﹏ — — — | 5﹏ — — — |

3﹏ — — — | 2﹏ — — — | 1﹏ — — — | 1﹏ — — — ‖

长摇练习2

1= D 2/4

三、学弹小乐曲

阳关三叠

古曲

1= D 4/4

第二十四天

扫摇训练

一、扫摇的弹奏方法

扫摇是将"摇指"和"扫弦"组合使用的一种演奏技巧，也就是在大指摇的同时，中指快速勾扫两根以上的琴弦，其符号为"⌐⌐⌐⌐"。

扫摇是在悬腕摇的基础上加了中指扫弦，通常是扫一下，摇四下，这与长摇的不计"托劈"数量不同。刚开始练习时可先只做悬腕摇，每摇四下做出一个重音（如下谱所示），待熟练后伸出中指、无名指、小指三根手指，在起手"劈"的同时，中指在低八度附近，向掌心方向扫两根以上琴弦，中指"扫"和摇指第一个"劈"重叠，同时进行弹奏。

```
> ⌐⌐⌐    > ⌐⌐⌐    > ⌐⌐⌐ ⌐⌐⌐    > ⌐⌐⌐ ⌐⌐⌐
5 5 5 5 | 5 5 5 5 | 5 5 5 5 5 5 5 5 | 5 5 5 5 5 5 5 5 |
```

扫摇时注意手臂放松，既要保持一定的力度和速度来烘托气氛，还要保证摇指旋律线条的清晰度和连贯性。

二、扫摇练习

$1= D \dfrac{2}{4}$

```
> ⌐⌐⌐
5 5 5 5 | 5 5 5 5 | 5 5 5 5 5 5 5 5 | 5 5 5 5 5 5 5 5 | 1 1 1 1 |

1 1 1 1 | 1 1 1 1 1 1 1 1 | 1 1 1 1 1 1 1 1 | 6 6 6 6 | 6 6 6 6 |
```

$\dot{6}\,6\,6\,6\,6\,6\,6\,6$ | $\dot{6}\,6\,6\,6\,\dot{6}\,6\,6\,6$ | $2\,\dot{2}\,\dot{2}$ | $2\,\dot{2}\,\dot{2}$ | $2\,\dot{2}\,\dot{2}\,2\,\dot{2}\,\dot{2}$ |

$2\,\dot{2}\,\dot{2}\,2\,\dot{2}\,\dot{2}$ | $1\,\dot{1}\,\dot{1}\,3\,\dot{3}\,\dot{3}$ | $2\,\dot{2}\,\dot{2}\,5\,\dot{5}\,\dot{5}$ | $3\,\dot{3}\,\dot{3}\,6\,\dot{6}\,\dot{6}$ | $5\,\dot{5}\,\dot{5}\,\dot{1}\,\dot{1}\,\dot{1}$ |

$\dot{1}\,\dot{1}\,\dot{1}\,5\,\dot{5}\,\dot{5}$ | $\dot{6}\,\dot{6}\,\dot{6}\,3\,\dot{3}\,\dot{3}$ | $\dot{5}\,\dot{5}\,\dot{5}\,2\,\dot{2}\,\dot{2}$ | $\dot{3}\,\dot{3}\,\dot{3}\,1\,\dot{1}\,\dot{1}$ | $\dot{2}\,\dot{2}\,\dot{2}\,6\,\dot{6}\,\dot{6}$ |

$1\,\dot{1}\,\dot{1}\,5\,\dot{5}\,\dot{5}$ | $\dot{6}\,\dot{6}\,\dot{6}\,3\,\dot{3}\,\dot{3}$ | $\dot{5}\,\dot{5}\,\dot{5}\,2\,\dot{2}\,\dot{2}$ | $\dot{3}\,\dot{3}\,\dot{3}\,1\,\dot{1}\,\dot{1}$ | $\dot{1}\,\dot{1}$ 1 — ‖

三、学弹小乐曲

<center>

战台风

（片段）

</center>

$1=D$ $\frac{2}{4}$　　　　　　　　　　　　　　　　　　　　王昌元　曲

$\dot{6}\,6\,6\,6\,\dot{6}\,6\,6\,6$ | $\dot{1}\,1\,1\,1\,\dot{2}\,2\,2\,2$ | $\dot{6}\,6\,6\,6\,\dot{6}\,6\,6\,6$ | $\dot{6}\,6\,6\,6\,\dot{6}\,6\,6\,6$ | $\dot{6}\,6\,6\,6\,\dot{6}\,6\,6\,6$ |
mf

$\dot{1}\,1\,1\,1\,\dot{2}\,2\,2\,2$ | $\dot{3}\,3\,3\,3\,\dot{3}\,3\,3\,3$ | $\dot{3}\,3\,3\,3\,\dot{3}\,3\,3\,3$ | $\dot{3}\,3\,3\,3\,\dot{2}\,2\,2\,2$ | $\dot{1}\,1\,1\,1\,\dot{2}\,2\,2\,2$ |

$\dot{3}\,3\,3\,3\,\dot{2}\,2\,2\,2$ | $\dot{3}\,3\,3\,5\,\dot{5}\,5\,5\,5$ ‖: $\overset{⑤}{5}\,5\,5\,\overset{⑤}{5}\,5\,5$... $\dot{6}\,6\,6\,6\,6\,6\,6\,6$ | $\dot{6}\,6\,6\,6\,6\,6\,6\,6$:‖ $\overset{①}{1}\,1\,1\,\overset{①}{1}\,1\,1$... $\dot{2}\,2\,2\,2\,2\,2\,2\,2$ |

$\overset{①}{1}\,1\,1\,\overset{①}{1}\,1\,1$... $\dot{2}\,2\,2\,2\,2\,2\,2\,2$:‖ $\dot{6}\,6\,6\,6\,6\,6\,6\,6$ | $\dot{1}\,1\,1\,1\,\dot{2}\,2\,2\,2$ | $\dot{6}\,6\,6\,6\,\dot{6}\,6\,6\,6$ | $\dot{6}\,6\,6\,6\,\dot{6}\,6\,6\,6$ |
f

$\dot{6}\,6\,6\,6\,\dot{6}\,6\,6\,6$ | $\dot{1}\,1\,1\,1\,\dot{2}\,2\,2\,2$ | $\dot{3}\,3\,3\,3\,\dot{3}\,3\,3\,3$ | $\dot{3}\,3\,3\,3\,\dot{3}\,3\,3\,3$ | $\dot{3}\,3\,3\,3\,\dot{2}\,2\,2\,2$ |

$\dot{1}\,1\,1\,1\,\dot{2}\,2\,2\,2$ | $\dot{3}\,3\,3\,3\,\dot{2}\,2\,2\,2$ | $\dot{3}\,3\,3\,3\,\dot{5}\,5\,5\,5$ | $\dot{6}$ — | $\dot{6}$ — ‖
　　　　　　　　　　　　　　　　　　　　　　　　ff

第二十五天

打和双手配合训练

一、打的弹奏方法

打是用无名指向身体方向拨弦的一种指法,其指法符号为"∧"。

弹奏时注意手型自然松弛,各关节不要凹陷,双手弹奏时左手的打、勾、抹、托等演奏技法要求与右手相同。要加强左手的训练,使双手的力度平衡,独立性和灵敏度一致,可单独做一些练习,如下谱所示:

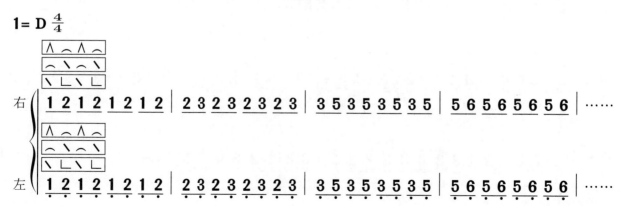

二、双手配合要领

在双手配合演奏时,左右手的距离不要分开太远,这样有利于统一音色、平衡力度,眼睛也能时刻关注到双手的演奏。在训练双手配合时可以单独做一些练习,如下谱所示:

谱例1

谱例2

1= D 4/4

右 | 2 1 2 1 2 1 2 1 | 3 2 3 2 3 2 3 2 | 5 3 5 3 5 3 5 3 | 6 5 6 5 6 5 6 5 | ……

左 | 2 1 2 1 2 1 2 1 | 3 2 3 2 3 2 3 2 | 5 3 5 3 5 3 5 3 | 6 5 6 5 6 5 6 5 | ……

三、双手练习

练习1

1= D 2/4

| 1 1 5 1 | 2 2 6 2 | 3 3 1 3 | 5 5 2 5 | 6 6 3 6 |

| 1 1 5 1 | 2 2 6 2 | 3 3 1 3 | 5 5 2 5 | 6 6 3 6 |

| 1 1 5 1 | 2 2 6 2 | 3 3 1 3 | 5 5 2 5 | 6 6 3 6 | 1 1 5 1 |

| 1 1 5 1 | 2 2 6 2 | 3 3 1 3 | 5 5 2 5 | 6 6 3 6 | 1 1 5 1 |

| 1 1 5 1 | 6 6 3 6 | 5 5 2 5 | 3 3 1 3 | 2 2 6 2 | 1 1 5 1 |

| 1 1 5 1 | 6 6 3 6 | 5 5 2 5 | 3 3 1 3 | 2 2 6 2 | 1 1 5 1 |

练习2

1= D $\frac{2}{4}$

练习3

1= D 2/4

练习4

1= D 4/4

第一行
上声部： 1 2 3 5 1 2 3 5 1 2 3 5 1 2 3 5 | 2 3 5 6 2 3 5 6 2 3 5 6 2 3 5 6 | 3 5 6 i 3 5 6 i 3 5 6 i 3 5 6 i |
下声部： 1 2 3 5 1 2 3 5 | 2 3 5 6 2 3 5 6 | 3 5 6 i 3 5 6 i |

第二行
上声部： 5 6 i 2 5 6 i 2 5 6 i 2 5 6 i 2 | 6 i 2 3 6 i 2 3 6 i 2 3 6 i 2 3 | 1 2 3 5 1 2 3 5 1 2 3 5 1 2 3 5 |
下声部： 5 6 1 2 5 6 1 2 | 6 1 2 3 6 1 2 3 | 1 2 3 5 1 2 3 5 |

第三行
上声部： 2 3 5 6 2 3 5 6 2 3 5 6 2 3 5 6 | 3 5 6 i 3 5 6 i 3 5 6 i 3 5 6 i | i 6 5 3 i 6 5 3 i 6 5 3 i 6 5 3 |
下声部： 2 3 5 6 2 3 5 6 | 3 5 6 i 3 5 6 i | i 6 5 3 i 6 5 3 |

第四行
上声部： 6 5 3 2 6 5 3 2 6 5 3 2 6 5 3 2 | 5 3 2 i 5 3 2 i 5 3 2 i 5 3 2 i | 3 2 i 6 3 2 i 6 3 2 i 6 3 2 i 6 |
下声部： 6 5 3 2 6 5 3 2 | 5 3 2 1 5 3 2 1 | 3 2 1 6 3 2 1 6 |

第五行
上声部： 2 i 6 5 2 i 6 5 2 i 6 5 2 i 6 5 | i 6 5 3 i 6 5 3 i 6 5 3 i 6 5 3 | 6 5 3 2 6 5 3 2 6 5 3 2 6 5 3 2 |
下声部： 2 1 6 5 2 1 6 5 | 1 6 5 3 1 6 5 3 | 6 5 3 2 6 5 3 2 |

第六行
上声部： 5 3 2 1 5 3 2 1 5 3 2 1 5 3 2 1 | 1 2 3 5 1 2 3 5 | 2 3 5 6 2 3 5 6 |
下声部： 5 3 2 1 5 3 2 1 | 1 2 3 5 1 2 3 5 1 2 3 5 1 2 3 5 | 2 3 5 6 2 3 5 6 2 3 5 6 2 3 5 6 |

90

四、学弹小乐曲

瑶族舞曲

（片段）

1= D 3/4

刘铁山、茅沅 曲

【三】抒情优美地

第二十六天

一、柱式和弦与分解和弦

按照和声织体来划分，和弦可以被分为柱式和弦和分解和弦两种。

1. 柱式和弦

柱式和弦是指和弦中的音要同时奏出，古筝中演奏的柱式和弦由三个或三个以上的音组成，通常使用大指、食指、中指或是大指、食指、中指、无名指同时弹奏，视和弦中音的数量而定，例如"$\begin{smallmatrix}\dot{1}\\5\\1\end{smallmatrix}$"或"$\begin{smallmatrix}\dot{5}\\3\\1\end{smallmatrix}$"。古筝中最多还会弹奏七个音的柱式和弦，此时就需要双手同时弹奏了。

弹奏柱式和弦时注意保持半握拳手型，虎口撑开，用指尖触弦，小关节快速发力。弹奏时每根手指的力度要均匀，声音要饱满、结实、清晰、明亮，每个音发声要整齐，弹后立刻放松。

2. 分解和弦

分解和弦是指和弦中的音要按照一定节奏先后奏出，例如"$\underline{1\,3\,5\,\dot{1}}$"。

弹奏分解和弦时，每根手指的独立性要好，对力量弱的手指要加强练习，重点练习中指和无名指的力量和独立性，使运指的力量平衡，节奏稳定。演奏时落指要准确，保证音阶进行的连贯性。

二、和弦练习

练习1 柱式和弦

练习2　分解和弦

95

三、学弹小乐曲

浏阳河

（片段）

1= C 或 D $\frac{2}{4}$

唐璧光 原曲
张　燕 编曲

（乐谱略）

96

琶音训练

一、琶音的弹奏方法

琶音是把和弦从低音到高音依次连续快速奏出的一种指法，其指法符号为"{"，通常写在音符的左边。

上行琶音也称正琶音，演奏时用三根或四根手指贴在琴弦上，以勾、抹、托或打、勾、抹、托的指法顺序，从低到高依次快速地弹奏出来，如" {i̇ 5 3}" " {i̇ 5 3 1}"。

下行琶音也称反琶音，演奏时用三根或四根手指贴在琴弦上，以托、抹、勾或托、抹、勾、打的指法顺序，从高到低依次快速地弹奏出来，如" {i̇ 5 3}" " {i̇ 5 3 1}"。

除了单手琶音以外，还有用双手演奏的七指琶音。演奏双手琶音时同样是从下往上依次演奏，通常用左手演奏下面四个音，指法为打、勾、抹、托，右手演奏上面三个音，指法为勾、抹、托，如" 右{i̇⌐ 5＼ 3⌒} 左{1⌐ 5＼ 3⌒ 1⋀}"。

弹琶音前，可先练习指尖同时贴弦，找到能够在落弦时一步到位贴住正确琴弦的手指间距感，然后再分解慢练每一个音，做到每弹完一个音，手指就收回放松。在弹奏时要注意以下几点要领：

第一，义甲应尽量正面触弦，减少侧面触弦的杂音。

第二，每根手指发力要均匀，保持音量均衡。速度要一致，使每个音之间连贯流畅。

第三，双手琶音应保持七个音的触弦点处在一条斜线上，左右手向中间靠拢，保证音色的统一。两只手衔接紧密，避免声音中断（见图24）。

琶音与分解和弦有以下区别：

第一，琶音的速度较快，节奏较自由，要在很短的时值内完成所有的音；而分解和弦则需要按照谱面节奏的要求完成。

第二，琶音需要将三根手指或四根手指同时贴在琴弦上准备好，再依次演奏，不能边弹边找音，这样会影响琶音的速度和连贯性；而分解和弦既可以将用到的所有手指同时贴好弦，也可以弹完一根琴弦再贴下一根琴弦。

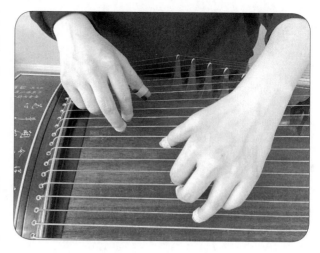

图24　琶音弹奏手型

二、琶音练习

练习1　单手琶音

1= D 2/4

（琶音练习谱例）

注：以上练习右手、左手均可单独练习。

练习2 双手琶音

三、学弹小乐曲

渔光曲

任 光 曲

注：" ⅓ "表示用小指拨弦。

点奏训练

一、点奏的弹奏方法

点奏也叫"轮抹"，演奏方法是用左右手的食指快速交替向掌内抹弦，常记谱为

"$\underline{1111}$" 或 "右 $\left\{ \begin{array}{l} \underline{1010} \\ \underline{0101} \end{array} \right.$ 左"，有时还与勾、大撮或中指扫弦连在一起演奏，如

"$\underline{1111}$" "$\underline{1111}$" 或 "右 $\left\{ \begin{array}{l} \underline{1010} \\ \underline{0101} \end{array} \right.$ 左"。

点奏时要注意以下几点要领：

第一，保持好半握拳手型，双手食指要靠近，保证音色和力度的统一和均匀，不能左轻右重；

第二，演奏时手腕放松，小关节主动发力，手臂不可上下跳跃，运动幅度要缩小，这样才能快速演奏；

第三，指尖力度要饱满，力量均衡，节奏均匀，不能提前贴着琴弦，要快速触弦以减少杂音，重点练习左手食指，声音要清晰、坚实、明亮，颗粒性强。

双手点奏的手型见图25。

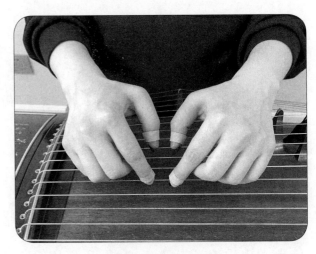

图25　双手点奏手型

二、点奏练习

练习1

1 = D 2/4

右左右左

$\begin{Vmatrix} : 5 & 5 & 5 & 5 & | & 5 & 5 & 5 & 5 & 5 & 5 & : \end{Vmatrix}$

右左右左

$5\ 5\ 5\ 5\ 5\ 5\ 5\ 5\ |\ 5\ 5\ 5\ 5\ 5\ 5\ \begin{Vmatrix}: 6\ 6\ 6\ 6 \end{Vmatrix}$

右左

$6\ 6\ 6\ 6\ 6\ :\Vert\ 6\ 6\ 6\ 6\ 6\ 6\ 6\ 6\ |\ 6\ 6\ 6\ 6\ 6\ \begin{Vmatrix}: \dot1\ \dot1\ \dot1\ \dot1\ |\ \dot1\ \dot1\ \dot1\ \dot1\ \dot1\ \dot1\ :\end{Vmatrix}$

$\dot1\ \dot1\ \dot1\ \dot1\ \dot1\ \dot1\ \dot1\ \dot1\ |\ \dot1\ \dot1\ \dot1\ \dot1\ \dot1\ \dot1\ \begin{Vmatrix}: \dot2\ \dot2\ \dot2\ \dot2\ |\ \dot2\ \dot2\ \dot2\ \dot2\ \dot2\ \dot2\ :\end{Vmatrix}\ \dot2\ \dot2\ \dot2\ \dot2\ \dot2\ \dot2\ \dot2\ \dot2$

$\dot2\ \dot2\ \dot2\ \dot2\ \dot2\ \dot2\ \Vert\begin{Vmatrix}: 5\ 5\ 5\ 5\ \dot2\ \dot2\ \dot2\ \dot2\ |\ 3\ 3\ 3\ 3\ \dot1\ \dot1\ \dot1\ \dot1\ |\ \dot2\ \dot2\ \dot2\ \dot2\ 6\ 6\ 6\ 6\ |\ \dot1\ \dot1\ \dot1\ \dot1\ 5\ 5\ 5\ 5\end{Vmatrix}$

$6\ 6\ 6\ 6\ 3\ 3\ 3\ 3\ |\ 5\ 5\ 5\ 5\ 2\ 2\ 2\ 2\ |\ 3\ 3\ 3\ 3\ 1\ 1\ 1\ 1\ |\ 2\ 2\ 2\ 2\ 6\ 6\ 6\ 6\ |\ 1\ 1\ 1\ 1\ 5\ 5\ 5\ 5$

$5\ 5\ 5\ 5\ 1\ 1\ 1\ 1\ |\ 6\ 6\ 6\ 6\ 2\ 2\ 2\ 2\ |\ 1\ 1\ 1\ 1\ 3\ 3\ 3\ 3\ |\ 2\ 2\ 2\ 2\ 5\ 5\ 5\ 5\ |\ 3\ 3\ 3\ 3\ 6\ 6\ 6\ 6$

$5\ 5\ 5\ 5\ \dot1\ \dot1\ \dot1\ \dot1\ |\ 6\ 6\ 6\ 6\ \dot2\ \dot2\ \dot2\ \dot2\ |\ \dot1\ \dot1\ \dot1\ \dot1\ 3\ 3\ 3\ 3\ |\ \dot2\ \dot2\ \dot2\ \dot2\ 5\ 5\ 5\ 5\ :\Vert\ \dot1\ -\ |\ 右\ \dot1\ 左\ \dot1\ 勺\ -\ \Vert$

练习2

1 = D 2/4

右左右左 右左右左

$\begin{Vmatrix} 5\ 5\ \dot3\ \dot3\ \dot2\ \dot2\ \dot2\ \dot2\ |\ \dot3\ \dot3\ \dot2\ \dot2\ \dot1\ \dot1\ \dot1\ \dot1\ |\ \dot2\ \dot2\ \dot1\ \dot1\ 6\ 6\ 6\ 6\ |\ \dot1\ \dot1\ 6\ 6\ 5\ 5\ 5\ 5\end{Vmatrix}$

$6\ 6\ \dot1\ \dot1\ \dot2\ \dot2\ \dot2\ \dot2\ |\ \dot1\ \dot1\ \dot2\ \dot2\ \dot3\ \dot3\ \dot3\ \dot3\ |\ \dot2\ \dot2\ \dot3\ \dot3\ 5\ 5\ 5\ 5\ |\ \dot3\ \dot3\ 5\ 5\ 6\ 6\ 6\ 6$

$\dot{1}$ $\dot{1}$ 6 6 5 5 3 3 | 6 6 5 5 3 3 2 2 | 5 5 3 3 2 2 1 1 | 3 3 2 2 1 1 6 6 |

$\dot{1}$ $\dot{1}$ 6 6 5 5 3 3 | 6 6 5 5 3 3 2 2 | 5 5 3 3 2 2 1 1 | 3 3 2 2 1 1 6 6 | 1 1 3 3 2 2 5 5 |

3 3 6 6 5 5 $\dot{1}$ $\dot{1}$ | 6 6 $\dot{2}$ $\dot{2}$ 1 1 3 3 | 2 2 5 5 3 3 6 6 | 5 5 3 3 5 5 6 6 | $\dot{1}$ | $\dot{1}$ — ‖

三、学弹小乐曲

洞庭新歌
（片段）

白城仁　曲
王昌元、浦琦璋　编曲

1= D $\frac{2}{4}$

2 0 3 0 5 0 6 0 | 1 0 2 0 3 0 5 0 | 6 0 1 0 2 0 3 0 | 5 0 6 0 $\dot{1}$ 0 $\dot{2}$ 0 |
0 2 0 3 0 5 0 6 | 0 1 0 2 0 3 0 5 | 0 6 0 1 0 2 0 3 | 0 5 0 6 0 $\dot{1}$ 0 $\dot{2}$ |

5 0 5 0 2 0 2 0 | 5 0 5 0 5 0 6 0 | 5 0 5 0 $\dot{2}$ 0 2 0 | $\dot{2}$ 0 2 0 $\dot{2}$ 0 2 0 |
0 5 0 5 0 2 0 2 | 0 5 0 5 0 5 0 6 | 0 5 0 5 0 $\dot{2}$ 0 $\dot{2}$ | 0 $\dot{2}$ 0 2 0 $\dot{2}$ 0 $\dot{2}$ |

$\dot{5}$ 0 5 0 $\dot{2}$ 0 2 0 | $\dot{3}$ 0 3 0 3 0 2 0 | $\dot{1}$ 0 1 0 $\dot{2}$ 0 1 0 | 6 0 6 0 6 0 6 0 |
0 $\dot{5}$ 0 5 0 $\dot{2}$ 0 $\dot{2}$ | 0 $\dot{3}$ 0 3 0 3 0 2 | 0 $\dot{1}$ 0 1 0 $\dot{2}$ 0 $\dot{1}$ | 0 6 0 6 0 6 0 6 |

$\dot{1}$ 0 6 0 6 0 $\dot{1}$ 0 | $\dot{2}$ 0 2 0 5 0 5 0 | $\dot{3}$ 0 3 0 2 0 3 0 | $\dot{1}$ 0 1 0 $\dot{1}$ 0 1 0 |
0 $\dot{1}$ 0 6 0 6 0 $\dot{1}$ | 0 $\dot{2}$ 0 2 0 5 0 $\dot{5}$ | 0 $\dot{3}$ 0 3 0 2 0 3 | 0 $\dot{1}$ 0 1 0 $\dot{1}$ 0 1 |

快速指序训练

一、快速指序的练习要领

在传统的古筝演奏技法中，主要运用的是大指、食指、中指这三根手指，随着演奏技术的发展，无名指与其他三指结合起来组成新的指序体系，打破了传统技术和速度的限制，使古筝的表现力更加丰富。

弹奏快速指序时要以手掌为核心支撑，保持手型不变，手背平稳，使每根手指都具有高度的独立性和灵活性。无论是快速或是慢速演奏，发音都能呈现出清晰、悦耳的颗粒性。

练习指序时，应采用同时性的"贴弦提弹法"，即当一根手指弹奏完"提起"的同时，下一根手指就要"落下"贴在所要弹奏的琴弦上。如同步行一样，一足离地的同时，另一足踏地，不能两足同时离地，这是两足交替的自然连贯动作。

二、二十四指序练习

练习1 以"托"开始的六种指序组合

1= D 4/4

① 5 3 2 1 5 3 2 1 | 5 3 2 1 5 3 2 1 5 3 2 1 5 3 2 1 |

② 5 3 1 2 5 3 1 2 | 5 3 1 2 5 3 1 2 5 3 1 2 5 3 1 2 |

③ 5 2 3 1 5 2 3 1 | 5 2 3 1 5 2 3 1 5 2 3 1 5 2 3 1

④ 5 2 1 3 5 2 1 3 | 5 2 1 3 5 2 1 3 5 2 1 3 5 2 1 3

⑤ 5 1 2 3 5 1 2 3 | 5 1 2 3 5 1 2 3 5 1 2 3 5 1 2 3

⑥ 5 1 3 2 5 1 3 2 | 5 1 3 2 5 1 3 2 5 1 3 2 5 1 3 2 ‖

注：先练习右手，再低八度练习左手，最后双手结合。以下三条练习要求相同。

练习2 以"抹"开始的六种指序组合

1= D 4/4

① 3 5 2 1 3 5 2 1 | 3 5 2 1 3 5 2 1 3 5 2 1 3 5 2 1

② 3 5 1 2 3 5 1 2 | 3 5 1 2 3 5 1 2 3 5 1 2 3 5 1 2

③ 3 2 5 1 3 2 5 1 | 3 2 5 1 3 2 5 1 3 2 5 1 3 2 5 1

④ 3 2 1 5 3 2 1 5 | 3 2 1 5 3 2 1 5 3 2 1 5 3 2 1 5

⑤ 3 1 5 2 3 1 5 2 | 3 1 5 2 3 1 5 2 3 1 5 2 3 1 5 2

⑥ 3 1 2 5 3 1 2 5 | 3 1 2 5 3 1 2 5 3 1 2 5 3 1 2 5 ‖

练习3 以"勾"开始的六种指序组合

练习4　以"打"开始的六种指序组合

$1 = D$ $\frac{4}{4}$

① 1 5 2 3 1 5 2 3 | 1 5 2 3 1 5 2 3 1 5 2 3 1 5 2 3 |

② 1 5 3 2 1 5 3 2 | 1 5 3 2 1 5 3 2 1 5 3 2 1 5 3 2 |

③ 1 3 5 2 1 3 5 2 | 1 3 5 2 1 3 5 2 1 3 5 2 1 3 5 2 |

④ 1 3 2 5 1 3 2 5 | 1 3 2 5 1 3 2 5 1 3 2 5 1 3 2 5 |

⑤ 1 2 5 3 1 2 5 3 | 1 2 5 3 1 2 5 3 1 2 5 3 1 2 5 3 |

⑥ 1 2 3 5 1 2 3 5 | 1 2 3 5 1 2 3 5 1 2 3 5 1 2 3 5 |

三、学弹小乐曲

井冈山上太阳红

（片段）

赵曼琴 编曲

第三十天

轮指训练

一、轮指的弹奏方法

轮指是指用三根手指（中指、食指、大指）或四根手指（无名指、中指、食指、大指）依次在同一根琴弦上交替、连贯地弹奏出一串均匀密集的音，其指法符号为"⋮"或"⫶"，包括三指轮、四指轮、短轮、长轮、弹轮等。

演奏轮指时需要注意以下几点要领：

第一，手背放平，手腕稍微压低，指尖与琴弦垂直，义甲正面触弦，可以把四根手指贴在同一根琴弦上来找到正确手型的感觉。

第二，弹奏时指尖接近琴弦，指根关节运动，手指不可抬得过高，指尖动作幅度要小，手掌不能上下跳跃，手指灵活度要高，弹奏速度要快。

第三，每根手指弹奏的力度、音色和速度要保持统一，可先分指慢练，每三个或五个音做出一个重音，让每一根手指都有机会通过弹奏重音的方式来训练发力力度。注意音色要清脆明亮、晶莹剔透。

二、轮指练习

练习1　分解轮指练习一

1= D $\frac{4}{4}$

‖: 1 1 1 1 :‖: 2 2 2 2 :‖: 3 3 3 3 :‖

‖: 5 5 5 5 :‖: 6 6 6 6 :‖: i i i i :‖

练习2　分解轮指练习二

1= D $\frac{4}{4}$

♩=90-100

练习3　轮指

1= D $\frac{2}{4}$

♩=80-100

练习4　弹轮

1 = D 4/4

♩ = 60–100

5 5 5 6 5 5 5 1̇ 5 5 5 2̇ 5 5 5 3̇ | 5 5 5 2̇ 5 5 5 1̇ 5 5 5 6 5 5 5 5 | 3 3 3 5 3 3 3 6 3 3 3 1̇ 3 3 3 2̇ |

3 3 3 1̇ 3 3 3 6 3 3 3 5 3 3 3 3 | 2 2 2 3 2 2 2 5 2 2 2 6 2 2 2 1̇ | 2 2 2 6 2 2 2 5 2 2 2 3 2 2 2 2 |

1 1 1 2 1 1 1 3 1 1 1 5 1 1 1 6 | 1 1 1 5 1 1 1 3 1 1 1 2 1 1 1 1 | 6̣ 6̣ 6̣ 1 6̣ 6̣ 6̣ 2 6̣ 6̣ 6̣ 3 6̣ 6̣ 6̣ 5 |

6̣ 6̣ 6̣ 3 6̣ 6̣ 6̣ 2 6̣ 6̣ 6̣ 1 6̣ 6̣ 6̣ 6̣ | 5 5 5 6 5 5 5 1̇ 5 5 5 2̇ 5 5 5 3̇ | 5 5 5 2̇ 5 5 5 1̇ 5 5 5 6 5 5 5 5 |

6 5 5 5 1̇ 5 5 5 2̇ 5 5 5 3̇ 5 5 5 | 2̇ 5 5 5 1̇ 5 5 5 6 5 5 5 5 5 5 5 | 5 3 3 3 6 3 3 3 1̇ 3 3 3 2̇ 3 3 3 |

1̇ 3 3 3 6 3 3 3 5 3 3 3 3 3 3 3 | 3 2 2 2 5 2 2 2 6 2 2 2 1̇ 2 2 2 | 6 2 2 2 5 2 2 2 3 2 2 2 2 2 2 2 |

2 1 1 1 3 1 1 1 5 1 1 1 6 1 1 1 | 5 1 1 1 3 1 1 1 2 1 1 1 1 1 1 1 | 1 6̣ 6̣ 6̣ 2 6̣ 6̣ 6̣ 3 6̣ 6̣ 6̣ 5 6̣ 6̣ 6̣ |

3 6̣ 6̣ 6̣ 2 6̣ 6̣ 6̣ 1 6̣ 6̣ 6̣ 6̣ 6̣ 6̣ 6̣ | 6̣ 5 5 5 1 5 5 5 2̇ 5 5 5 3̇ 5 5 5 | 2̇ 5 5 5 1̇ 5 5 5 6 5 5 5 5 5 5 5 ‖

112

三、学弹小乐曲

春到湘江
（片段）

1 = A 2/4

王中山　编曲

快板、欢腾地

下　篇
古筝曲精选

雪落下的声音

1= D　4/4

♩=88

陆　虎曲

0　0　0　0 3 | 5 3 3 - 0 | 0 2 3 5. 5 | 6 - - 0 |

0　0　0　0 2 | 3 2 2 2 - 0 | 0 2 3 5. 1 | 2 - - 0 |

0　0　0　0 5 | 6 5 5 5 - 0 | 0 2 3 5. 6 | 6 - - - |

0　0　0　0 2 | 3 2 2 2 - 0 | 0 2 3 5 - | 6 2 1 - - |

不染

简弘亦 曲

知否知否

刘炫豆 曲

1= D 4/4

♩= 52

贝加尔湖畔

李 健 曲

假如爱有天意

Yoo Young Seok 曲

1= D 3/4

灯火里的中国

1= D 4/4

舒 楠 曲

♩ = 90

萱草花

Aki yama Sayuri 曲

1= D 3/4

♩ = 80

```
3  3  3 | 5.  6 5 | 1.  2 3 1 | 5  —  — | 6 1 6  — |

5 1 5  — | 6.  7 1 3 | 2  —  1 2 | 3  3  3 | 5.  6 5 |

1.  2 3 5 | 3  —  — | 6 1 6  — | 5 1 5  3 | 2.  6 1 2 |

1  —  — ‖: 1.  6 1 3 | 5  —  — | 6 5 3 1 2 | 3  —  — |

1.  6 1 3 | 5 3 1 | 6.  7 1 3 | 2  —  — | 1.  6 1 3 | 5  —  — |

6 7 1 | 5  —  — | 6.  7 1 | 5 3 1 | 6  3  2 | 1  —  — |

0  0  0 | 3  3  3 | 5.  6 5 | 1.  2 3 1 | 5  —  — |

6 1 6  — | 5 1 5  — | 6.  7 1 3 | 2  —  1 2 | 3  3  3 | 5.  6 5 |

1.  2 3 5 | 3  —  — | 6 1 6  — | 5 1 5  3 | 2.  6 1 2 | 1  —  — :‖
```

你笑起来真好看

李凯稠 曲

当你老了

赵　照　曲

1= D $\frac{12}{8}$

九儿

127

天空之城

1= G 4/4

[日] 久石让 曲

琵琶语

林 海 曲

1= D 4/4

♩=92

$\overset{\frown}{3}$ – 0 $\overset{\llcorner}{\dot{3}}$ | $\overset{\diagdown}{\dot{2}}$· $\underline{\overset{\llcorner}{3}}$6 – | $\overset{\diagdown}{\dot{2}}$· $\underline{\overset{\llcorner}{3}}$$\overset{\frown}{6}$ – | $\underline{6}\underline{7}$ $\overset{\diagdown}{\dot{1}}$ $\overset{\llcorner}{\dot{2}}$ $\overset{\diagdown}{7}$ $\overset{\llcorner}{5}$ |

$\dot{6}$ – – – | ($\underline{\underset{.}{6}\,3}$ $\dot{1}$ – 0 | $\underline{\underset{.}{6}\,2}$ 7 – 0 | $\underline{\underset{.}{6}\,3}$ $\dot{1}$ – 0 |

$\underline{\underset{.}{6}\,2}$ 7 – 0) | 6· $\underline{5}$6 – | 0 $\underline{0\,5}$ $\underline{6\overset{\frown}{\,7}}$ $\underline{6\,5}$ | 3· $\underline{2}$3 – |

0 0 $\underline{2\,3}$ $\underline{5\,3}$ | 2· $\underline{3}$1 – | 0 0 $\underline{\underset{.}{7}\,1}$ $\underline{7\underset{.}{5}}$ | $\underset{.}{6}$ – – – |

$\overset{\frown}{\underset{.}{6}}$ – 3 5 | 6· $\underline{5}$6 – | 0 $\underline{0\,5}$ $\underline{6\overset{\frown}{\,7}}$ $\underline{6\,5}$ | 3· $\underline{2}$3 – |

0 0 $\underline{2\,3}$ $\underline{5\,3}$ | 2· $\underline{3}$1 – | 0 0 $\underline{\underset{.}{7}\,1}$ $\underline{7\underset{.}{5}}$ | $\underset{.}{6}$ – – – |

$\overset{\frown}{\underset{.}{6}}$ – 3 5 | 6· $\underline{5}$6 – | 0 $\underline{0\,5}$ $\underline{6\overset{\frown}{\,7}}$ $\underline{6\,5}$ | 3· $\underline{2}$3 – |

0 0 $\underline{2\,3}$ $\underline{5\,3}$ | 2· $\underline{3}$1 – | 0 0 $\underline{\underset{.}{7}\,1}$ $\underline{7\underset{.}{5}}$ | $\underset{.}{6}$ – – – |

($\underline{\underset{.}{6}\,3}$ $\dot{1}$ – 0 | $\underline{\underset{.}{6}\,2}$ 7 – 0 | $\underline{\underset{.}{6}\,3}$ $\dot{1}$ – 0 | $\underline{\underset{.}{6}\,2}$ 7 – 0 |

2· $\underline{3}$1 – | 0 0 $\underline{\underset{.}{7}\,1}$ $\underline{7\underset{.}{5}}$ | $\underset{.}{6}$ – – – | $\underset{.}{6}$ – – –) ‖

经典老歌

又见炊烟

1= D 4/4

海沼实 曲

♩=110 中速抒情

D.C.

女儿情

1 = D 4/4

许镜清 曲

精忠报国

1= D 4/4

张宏光 曲

花好月圆夜

任贤齐 曲

1= D 4/4

(古筝简谱／数字谱，略)

Fine.

D.S.

梁祝

（片段）

陈　钢　何占豪　曲

读唐诗

谷建芬 曲

1= D 4/4

中华孝道

王　钧　曲

1= D $\frac{4}{4}$

童声朗诵：百善孝为先，孝敬是根本，天地恩情永难忘，心中扎下根。
血脉流不断，山河岁岁新，中华孝道是美德，传给后来人。

让我们荡起双桨

刘　炽　曲

1= D 2/4

稍慢 如歌般地

美丽的草原我的家

阿拉腾奥勒 曲

6 — | 6 5 6 i | 6. 5 | 3 2 1 2 3 | 5 — |

5 3 5 6 | i. 2 | 2 i 6 | 6 — | 6 5 6 i |

6. 5 | 3. 2 1 6 | 5 0 5 | 3 2 1 2 | 1 — |

1 (3 5 6 :‖ 3 5 6 | 6 i — | i — | i — | i ‖

渐慢

pp

古筝独奏曲

小鸟朝凤

河南民间乐曲

1= D

北京的金山上

西藏 民歌

邱大成 编曲

1= D 2/4

中速 流畅地

小开手

中 州 古 调
曹 正 订谱

1= D

凤翔歌

山东牌子曲

1= D

绣金匾

陕 北 民 歌
延 甲 改编

渔舟唱晚

娄树华 改编
曹 正 订谱

劳动最光荣

黄 准 曲
史兆元 改编

旱天雷

广东音乐
林 玲 编订

1= D 4/4

浏阳河

唐璧光 原曲
张　燕 改编

$0\ \dot6\ \dot5\ |\ \underline{5\cdot\ 5}\ 5\ 5\ |\ \underline{2\cdot\ 5}\ \dot3\ \dot5\ |\ \dot2\ \underline{\dot2\dot1}\ \dot6\ \dot1\ |\ 5\ 5\ \dot2\ |$

热烈、欢快地

$\begin{array}{l}\underline{5\,5\,6\,1}\,\underline{6\,5\,3\,5}\ |\ \underline{3}\ \dot2\ \dot6\ 5\ |\ \underline{1\,1\,1\,2}\,\underline{5\,6\,5\,3}\ |\ \dot2\ \dot1\ 6\ 5\ |\ \underline{5\,5\,3\,5}\,\underline{6\,5\,6\,1}\ |\\[4pt]\underline{5}\ \underline{2}\ \underline{5}\ \underline{2}\ |\ \underline{5}\ \underline{2}\ \underline{5}\ \underline{2}\ |\ \underline{2}\ \underline{6}\ \underline{2}\ \underline{6}\ |\ \underline{1}\ \underline{5}\ \underline{1}\ \underline{5}\ |\ \underline{1}\ \underline{5}\ \underline{1}\ \underline{5}\ |\ \underline{5}\ \underline{2}\ \underline{5}\ \underline{2}\ |\end{array}$

$\begin{array}{l}\underline{6\,1\,6\,5}\,\underline{3\,2\,5\,3}\ |\ \underline{2\,3\,2\,1}\,\underline{6\,1\,5\,6}\ |\ \dot1\ \dot1\ 6\ 5\ |\ \underline{1\,1\,1\,1}\,\underline{1\,1\,2\,3}\ |\ \dot5\ 5\ \dot3\ |\\[4pt]\underline{6}\ \underline{3}\ \underline{6}\ \underline{3}\ |\ \underline{5}\ \underline{2}\ \underline{5}\ \underline{2}\ |\ \underline{3}\ \underline{1}\ \underline{3}\ \underline{1}\ |\ \underline{1}\ \underline{5}\ \underline{1}\ \underline{5}\ |\ \underline{1}\ \underline{5}\ \underline{1}\ \underline{5}\ |\end{array}$

$\begin{array}{l}\underline{2\,3\,2\,1}\,\underline{6\,1\,5\,6}\ |\ \dot1\ 6\ 5\ \dot1\ 6\ |\ \underline{5\,5\,6\,1}\,\underline{6\,5\,3\,5}\ |\ \underline{3\,2\,5\,3}\,\underline{6\,1\,5\,6}\ |\ \underline{1\,1\,1\,2}\,\underline{5\,6\,5\,3}\ |\\[4pt]\underline{2}\ \underline{6}\ \underline{2}\ \underline{6}\ |\ \underline{6}\ \underline{3}\ \underline{6}\ \underline{3}\ |\ \underline{6}\ \underline{3}\ \underline{6}\ \underline{3}\ |\ \underline{5}\ \underline{2}\ \underline{5}\ \underline{2}\ |\ \underline{3}\ \underline{1}\ \underline{3}\ \underline{1}\ |\end{array}$

$\begin{array}{l}\dot2\ \dot2\ \underline{\dot2\dot3}\ |\ \underline{1\,1\,1\,2}\,\underline{1\,2\,1\,6}\ |\ 5\ \begin{smallmatrix}\dot5\\\dot2\\\dot1\\5\end{smallmatrix}\ |\ \dot5\,\dot3\,\dot1\,6\ 0\ |\ \dot6\,3\,0\ \dot1\,5\,0\ |\\[4pt]\underline{2}\ \underline{6}\ \underline{2}\ \underline{6}\ |\ \underline{1}\ \underline{5}\ \underline{1}\ \underline{5}\ |\ 5\ 0\ 0\ |\ 5\,3\,1\,6\ 0\ |\ 6\,3\,0\ \dot1\,5\ |\end{array}$

$\begin{array}{l}\dot6\,5\,3\,\dot1\,0\ |\ \dot5\,3\,\dot1\,6\,0\ |\ \dot3\,\dot1\,6\,5\,0\ |\ \dot3\,\dot1\,0\ \dot5\,2\,0\ |\ \dot6\,5\,3\,\dot1\,0\ |\\[4pt]0\ 6\,5\,3\,1\ |\ 0\ 5\,3\,1\,6\ |\ 0\ 3\,1\,6\,5\ |\ 0\ 3\,1\,0\ 5\,2\ |\ 0\ 6\,5\,3\,1\ |\end{array}$

高山流水

浙 江 筝 曲
王巽之 传
项斯华 演奏谱

1= D

洞庭新歌

白诚仁 编曲
王昌元 浦琦璋 改编

瑶族舞曲

激烈、火热地

山丹丹开花红艳艳

刘 烽 曲
焦金海 改编

秦桑曲

战台风

1 6 5 3 2 1 6 5 3 2 1 6 5 3 2 1 ‖: 6 1·2 | 6 6 | 6 1·2 | 3 3 | 3·2 1 2 |
p

5 3 2 1 6 5 3 2 1 6 5 3 2 1 6 5 ‖: 1 0 | 1 0 | 1 0 | 1 0 | 1 0 |

1. 3 2 3 5 | 6 6 :‖ *2.* 6 0 6 0 6 0 6 0 | 1 0 1 0 2 0 2 0 | 6 0 6 0 6 0 6 0 |
f

1 0 | 1 0 :‖ 0 6 0 6 0 6 0 6 | 0 1 0 1 0 2 0 2 | 0 6 0 6 0 6 0 6 |

6 0 6 0 6 0 6 0 | 6 0 6 0 6 0 6 0 | 1 0 1 0 2 0 2 0 | 3 0 3 0 3 0 3 0 |

0 6 0 6 0 6 0 6 | 0 6 0 6 0 6 0 6 | 0 1 0 1 0 2 0 2 | 0 3 0 3 0 3 0 3 |

3 0 3 0 3 0 3 0 | 3 0 3 0 2 0 2 0 | 1 0 1 0 2 0 2 0 | 3 0 3 0 2 0 2 0 |

0 3 0 3 0 3 0 3 | 0 3 0 3 0 2 0 2 | 0 1 0 1 0 2 0 2 | 0 3 0 3 0 2 0 2 |

3 0 3 0 5 0 5 0 | 6 0 6 0 6 0 6 0 | 1 0 1 0 2 0 2 0 | 6 0 6 0 6 0 6 0 |

0 3 0 3 0 5 0 5 | 0 6 0 6 0 6 0 6 | 0 1 0 1 0 2 0 2 | 0 6 0 6 0 6 0 6 |

6 0 6 0 6 0 6 0 | 6 0 6 0 6 0 6 0 | 1 0 1 0 2 0 2 0 | 3 0 3 0 3 0 3 0 |
ff

0 6 0 6 0 6 0 6 | 0 6 0 6 0 6 0 6 | 0 1 0 1 0 2 0 2 | 0 3 0 3 0 3 0 3 |

井冈山上太阳红

艾　南　曲
赵曼琴 改编

198

201

梅花三弄